U0041932

咖啡杯、掃帚，
…時還有蒼蠅拍，

們的日常感美學好時代

「生活工芸」の時代

三谷龍二、新潮社（編）——著
吳旻蓁、李璦祺——譯

目錄

這本書有十三位作者

這本書有十三位作者，大家在文中大多都是直接使用「生活工藝」這個詞，沒有特別去解釋。這是因為在討論時有提到「生活工藝有狹義與廣義的用法」，這本書希望能談談狹義的生活工藝」，而我在討論時帶了四本書和大家說明狹義的生活工藝。

A 《生活工藝》（生活工芸）　生活工藝企劃編　二
○一○年發行

B 《創造力》（作る力）　生活工藝企劃編　二○
一一年發行

C 《連繫力》（繫ぐ力）　生活工藝企劃編　二○
一二年發行

D 《器物的足跡：打開生活工藝地圖》（道具の足跡
生活工芸の地図をひろげて）　瀨戶內生活工藝祭
實行委員會編　二○二二年發行

一九九三年我成為美術雜誌的編輯，撰寫與興趣相關的工藝內容，在九○年代的尾聲開始，多了不少採訪工藝家的機會，像是三谷龍二、安藤雅信、赤木明登等人。至今為止出現在雜誌上的工藝家們，不論是本人還是作品給人的印象和以往有所不同，現在回想起來，那份「嶄新」應該是嘗試改變價值的「卓越」姿態。雖然早期我們就常用「平凡」啦，「生活」啦這類軟性的詞語來討論工藝，但

過去仍有許多人認為平凡就等於沒有價值，然而工藝家們透過自己的工作改變了大家對工藝的看法，這份果敢在當時一點也不平凡。下列五人是瀨戶內生活工藝祭邀請的創作家，在D書中有介紹。

赤木明登（漆器）　安藤雅信（陶器）　內田鋼一（陶器）
辻和美（玻璃）　三谷龍二（木工）

A、B、C書中也多多少少有提及他們。提到狹義的生活工藝時，我所想到的就是以這五個人為中心，與其他的創作家、賣家、買家一同探討這十幾年的工藝，我想本書的作者們也和我有相同的看法。

過去，我們一直使用「普通」一詞來形容、一點也不普通的生活工藝，而在這十幾年中，它終於如字面意義變得普通起來，這是多麼令人高興的時代變化，此外書中也會探討「何謂生活工藝」、「什麼是生活工藝的時代」，由三谷先生回答前面的問題，其他作者則是一談他們對後面問題的想法。

〔菅野康晴／編輯部〕

5

1

近在身邊的特別場所

三谷龍二

Ryuji Mitani
木工設計師　1952年生

我想比起別人準備好的事物，更重要的是自己去發現。

我覺得與其高聲提倡，不如坦率地把自己的「喜好」表現出來，讓「共鳴」自然而然地擴散出去，一定會有認同的人出現。

設計的工作並非只有創造而已。積極肯定好的設計、好的造形，讓一個東西維持它的原形，這也是設計的工作之一。

這種無法以自我意識去控制，思考和經驗都派不上用場的領域，讓我覺得別具魅力。

沒有用途的物品，越無意義越抽象便越能帶我們到物品誕生前的世界，那種帶有澄澈情感的寧靜世界是我的最愛。

閱讀本書就像是在自己的房間展開一段遙遠的旅程。不管是躺在床上還是坐在椅子上，只要翻開書本就能前往未知的世界旅行，前往日常生活中的特別場所。

而邀請朋友來一同用餐，不也是讓自己的家變成「近在身邊的特別場所」的方法嗎？將餐桌搬到庭院，在桌上擺滿料理，大家圍著餐桌愉快用餐的時光，就好像搭著一葉小船在名為日常的大海載浮載沉。陽光從樹葉間灑下，在緩緩搖曳的船上，和同船的人聊一聊最近發生的事、家人的事，在不著邊際的聊天下，發現時間一轉眼就過去了。在這種時候，如果器皿的存在能夠多少派上用場，那會是多麼令人欣喜的事啊。將大碗盆中的義大利麵分裝到各自的盤子中，剝一口麵包配著葡萄酒。如果這能成為閱讀一頁詩篇般美好的時光，那該有多好。

造訪遙遠國家的旅程當然會讓每個人興奮不已，但是不出門、只是待在自家庭院度過，不也能營造出一段專屬自己的大好時光嗎？平常總被家事束縛，偶爾想到某處走走的心情任誰都有，但是也不能因此一昧盯著遠方，重新發現自己身邊的事物也是很重要的。就像基魯奇魯和米琪兒為了尋找青鳥踏上旅途，最後卻是在自己家中找到了「幸福」一般，也許青鳥就在你我身邊。

做菜、整理房間、自己動手創作……這些事情都存在金錢買不到的價值。雖然網路社會能夠自由連結整個世界，但其實也成了一個大家都閉門不出的孤獨社會。正是因為身處在這樣的時代，我們更應該自己動手、接觸實體的物品、與人面對面相處才是，而這也會成為我們和這個社會連結的契機。

我想比起別人準備好的事物，更重要的是自己去發現。

麻布床單

我喜歡麻布床單的觸感，因此一直愛用著。一般麻布多是用來當作夏天的寢具，但是冬天房間如果足夠暖和，就能發揮麻布的吸水性和散熱性，睡起來既不會感到悶，還能迅速吸收掉睡覺時流的汗，維持舒爽的觸感。麻布的彈性非常適合用來製作床單，偏厚的材質帶有粗糙的觸感，夏天蓋起來十分舒服，用在冬天會稍微覺得冷，因此我會選擇布紋細緻、觸感柔軟的麻布床單。至於顏色呢，雖然天然的亞麻色是個不錯的選擇，但我個人偏愛白色。無論

是早晨起床的舒爽時刻，還是安穩寧靜的睡眠時間，白色都很合襯。

太宰治住在貧窮簡陋的長屋[01]時，唯獨寢具是使用絲綢的棉被組，這算是「一點豪華主義[02]」嗎？我想，為了慰勞寫作後的疲憊身軀，他一定不想犧牲睡眠品質吧。寢具是非常重要的日用品，可以帶給我們舒適的睡眠，讓隔天不會感到疲累，只要有一套舒適的棉被組，就能讓我們天天充滿活力。

麻布的原料亞麻是適合種植在北歐等涼爽地帶的植物，而高溫多濕的東南亞地區則適合栽種苧麻，日本自古就有在栽培。棉花是從明治時期才開始在日本普及，在那之前說到布織品就是麻布。我住的松本附近有不少地區的地名還留有麻字，像是麻績村、美麻村（現在的大町市）等，以前應該都是苧麻產地吧。

其中最著名的苧麻產地要屬福島縣奧會津的昭和村，此地的苧麻專門用來製作越後上布、小千谷縮等高級麻織品[03]。現在仍遵循傳統，從栽培到織布都是手工作業。我前陣子曾去昭和村拜訪，有幸能向織女們請教。

穿和服的人一年比一年還少，因此要維持傳統的手工

業非常辛苦。我們在村裡的住宿設施中靜靜聽著她們的故事，時間一眨眼就過去了。

周遭暗了下來，我們就在當地享用晚餐，熱氣騰騰的美味蒸飯是包在茶褐色的布裡端上桌的。不同於苧麻布給人潔白光彩的印象，那塊布只用線粗略編織而成，自然風十足，熱氣暈濕的布面美得讓人目眩神迷。那是塊大麻織成的布。從以前開始大麻就常用來當作日用品的材料，和苧麻一樣貼近昭和村的生活，甚至比苧麻還要被廣泛使用。其中蘊藏著生活布品的堅韌不拔，也帶著落落大方的瀟灑。「原來布還可以這樣用」，我看著裝在茶碗中的蒸飯，不由得高興了起來。

柳田國男[04]在《木棉以前之事》中曾提到：「這世界已變得光靠一己之力，什麼事也無法完成」、「（但是）靜下心來想想，這也未嘗不是有失必有得」、「也許其中還能找到更適合人們的生活方式，只是尚未發現，會這麼想的應該不會只有我們吧。」

雖然我們會遇到許多「光靠一己之力無法完成」的事，但美麗布匹中有著撼動人心的魅力，而人們則握有發現的力量，我相信這兩種力量一定能創造出新的事物來。

01 將一棟房子隔成好幾戶的簡陋住宅。

02 意為整體來說雖是儉樸的，但會追求特定的奢華事物。可引申為以單一亮點自其他平凡部分中突顯出來。

03 後越上布、小千谷縮是新潟縣南魚沼市、小千谷市生產的苧麻織造工藝。做為日本代表性的頂級麻織品，有「東之越後，西之宮古」的說法。

04 日本的民俗學家，其著作《遠野物語》是描寫日本鄉野妖怪傳說的名著。

早晨喝咖啡時，我喜歡用CHEMEX的咖啡壺。大學時看的電影【約翰與瑪麗】（John and Mary）中，男主角約翰（達斯汀‧霍夫曼〔Dustin Hoffman〕飾）在廚房使用咖啡壺，自從看了那一幕後，CHEMEX的咖啡壺就成了我的嚮往。長大成人後終於如願買下它，雖然一直都有在使用，但它的木製把手部分令我感到有點失望。當然可能是因為我自己也有在做木工，因此比其他人更注重木材和表面處理，與其說是木頭不如說是草類的一種，最後的表面處理也只有塗上一層聚氨酯（PU）固定形狀，使其不至於解體，這點讓我不怎麼滿意。因此我自己用櫻木重做了一個木製把手，替換後發現明明是一樣的形狀，但給人的感覺卻不同以往。只是替換一個部分卻能讓整體的印象截然不同，再次讓我感到不可思議（在這邊我要向設計出CHEMEX咖啡壺的Peter Schlumbohm博士說聲抱歉，但實在是因為我太愛CHEMEX，所以請原諒我的改裝）。而我做的把手只有塗上油做為表面處理，因此比起聚氨酯塗裝可能比較不防水。我想慎重小心的人應該每次清洗時都會將把手拿下來，只洗玻璃壺本身吧，但是我幾乎都是直接連著把手一起洗。把手是最常接觸到手的地方，本以為會越用越粗糙，但實際上卻是變得越來越自然有光澤（忘了說，被改裝的CHEMEX咖啡壺我只拿來自己用的，這一點一定要向

博士說明）。

大約過了一年後，某家雜誌的採訪介紹了CHEMEX咖啡壺是我的愛用品後，就有不少人連絡說：「想要雜誌中提到的把手。」原廠本來就沒有附上應該也沒什麼問題，但似乎有不少人都跟我一樣，對把手部分的表面處理和材料質感不甚滿意。透過這件事讓我再次發現，有許多人在材料和表面處理上和我抱持同樣的感覺，這讓我十分開心。

從CHEMEX咖啡壺的把手中，我學到了兩件事。第一件事是木工的潛能，木製把手只是咖啡壺的一個組件，不會被列入任何工藝的範疇，也算不上一項生產工作，所以沒辦法大聲告訴大家這是我的作品，也就無法滿足創作家展現作品的欲望。但是該怎麼說呢，這像是夾在作品與商品細縫中的工作，卻能獲得許多人的認同與需求，這不就是木工的一種可能性嗎？工藝長期偏重作品主義，導致沒有人會對稱不上是作品的東西偏持興趣。為了製作這個把手，行家必須要熟知木材的特性，也考驗其美感，且技術上必須準確做出所需的形狀。我認為這正是專家們夢寐以求的工作，但實際上卻沒有人要做。當我們在生活中遇到煩惱，就會希望有人來幫忙解決問題。而負責幫我們解決問題的木工，或許不該只是偏限於現在的型態，這一點或

許值得我們重新思考。

第二件事是關於「共鳴」的擴散。我自己替換的CHEMEX咖啡壺的把手，只是依據個人喜好做出來的東西，但是卻能在CHEMEX的使用族群中產生共鳴。儘管沒有什麼宣傳，也不曾以作品或是商品的形式問世，結果卻獲得廣大的迴響。因此我覺得與其高聲提倡，不如坦率地把自己的「喜好」表現出來，讓「共鳴」自然而然地擴散出去。一定會有認同的人出現。過去我一直以為一個人的力量有限，每個人在社會中都只是渺小的存在，因此很難向眾人傳達自己的聲音。但是只要珍惜生活中的每個小發現，持續創作，（只要是有價值或有意義的物品）一定會有「認同」的人出現。我們現在的社會，越來越不需要靠大聲疾呼或手舞足蹈來強調自我，只要將自己的「喜好」付諸成形，就能慢慢讓別人聽見、看見，這就是我所學到的第二件事。我想這也和社群網站的發展有所呼應，因為人與人的連結方法已經有所改變了。

對於本來就不擅長大聲說話的我而言，這是個令人開心的變化。

理所當然的形狀

二十一頁的照片中，右邊是WEDGWOOD製作的商用咖啡杯，左邊則是我在瑞典買的濃縮咖啡杯。WEDGWOOD的咖啡杯，連在松本的咖啡店都能買得到，所以在市面上應該廣為流通。整體的造形和把手的設計完成度相當高，沒有多餘之處，和白色瓷器的質感也十分搭。

街上充斥著設計花樣過多的物品，導致商品的生命週期一直在縮短，也讓擁有「理所當然的形狀」的咖啡杯顯得更為可貴，「無可挑剔」的設計讓人想拍手喝采。這個「理所當然的形狀」的誕生，我認為從某種層面來看已經是一種奇蹟，咖啡愛好者的期望在這個咖啡杯中開花結果，結出最優質的果實來，因此我希望在這項商品的設計價值能得到應有的肯定。但是這個咖啡杯在某個時間點後幾乎消失了蹤影（我沒有確認過，希望不是停產），一個商品無論是好是壞，都有可能被時代的潮流吞沒。設計的工作並非只有創造而已。積極肯定好的設計、好的造形，讓一個東西維持它的原形，這也是設計的工作之一。什麼都不多加、什麼都不多畫，保持原狀也是創作的工作之一。

棉製或是麻製的有領白色襯衫，帶有恆久不變的光彩。除了創作者外，穿的人也能有所認同才是一個成熟的設計。正因消費者能夠理解、認同這種無須改變的美好，所以設計只需要在線條或是領子上加一點小變化，其他維持原貌就行，因為光是這樣穿就能讓人了解其美好。如果市場（文化）能夠發展到如此成熟，就能產生價值的認

同，設計就能拓展其能力，讓產品的品質更上一層樓。當一個時代從啟蒙邁向大眾認同時，我想就代表它正在從成長期走入成熟期。

若要讓生活用品一直被創造、持續被使用，就需要時時保持新鮮感，並直搗人們心中的嚮往之處。希望像WEDGWOOD的商用咖啡杯一般的「理所當然的形狀」，能夠成為每天都帶給我們安心感的日用品，獲得社會大眾的認同並得到廣泛使用。

竹製的蒼蠅拍

這個竹製的蒼蠅拍是十分優異的商品，能夠有效解決蒼蠅，信州伊那地區到最近都還有在生產。除了這把外我還有法國製跟瑞典製的產品，但是這把竹製的蒼蠅拍的好用度甚至會讓人覺得自己打蒼蠅的技術進步了。順帶一提瑞典製的是將鋼琴線綑在一起，做成像掃把一樣的形狀，因為是鋼鐵製的產品所以擁有驚人的破壞力，但是就使用者的角度來說，雖然想殺死蒼蠅但又不想讓牠死相太難看，因此我很少用它。此外，法國製的拍打面是用皮革製成，不曉得是不是因為法國是盛產馬具等皮製品的國家。而這一把該怎麼說才好呢，殺完蒼蠅後痕跡會留在皮革表面，法國人都不會在意嗎？我無法想像將蒼蠅痕跡還留在皮革上的樣子，所以一次都沒有拿出來用過。

但是世界各地都有蒼蠅拍是件讓人開心的事。全世界的人都厭惡蒼蠅的存在，而製作出消滅蒼蠅的工具，各國的產品都帶有各自的特色，使用自己國家擅長的素材或是產

量豐富的原料來製作。像瑞典鋼材頗富盛名，蒼蠅拍就是鋼鐵製，善長皮革加工的國家就是用皮革製作，而日本的蒼蠅拍則是竹製的，用途雖然一樣，但每個國家下的設計卻各具巧思，十分有意思。

那麼，要說這把竹製蒼蠅拍的優秀之處，就是它能讓蒼蠅感覺不到它的存在，因此能把拍子拿到和蒼蠅非常貼近的距離，如此一來自然能提升命中率。我想大家應該都有過這樣的經驗，為了不讓蒼蠅發現悄悄地從背後接近，但是蒼蠅卻咻地一下子就飛走了。雖然不曉得箇中原因，但竹製蒼蠅拍的特色就是能夠讓蒼蠅感覺不到它的存在。它利用竹子後利用竹子的彈性把竹條展開成扇形，再用線加以固定。雖說工藝品常常在製作上太過講究，但是這把講求實用的蒼蠅拍活用素材的特性，不偷工也不講究過頭，而製作出了簡潔精美的形狀。

掃帚

一開始的掃帚只是將草綑在一起而已，之所以會變成現在的形狀，據說是因為美國的震教徒[01]。

喜愛乾淨、連一點灰塵都無法忍受的他們認為「天國沒有灰塵」，但是圓柱狀的掃帚在打掃房間角落時無法順利清掃乾淨，對此不滿的他們將掃帚壓平得像刷子一樣，改成橫向發展的編法。如此就能擴大清掃的範圍，提升打掃

22

的效率，惱人的角落灰塵，也只要用掃帚的邊角就能順利掃出來。

新事物的發明開端大多是來自小小的麻煩之處，就如同震教徒「想要解決角落灰塵」，接下來就有能否像他們一般有強烈的執著去解決問題，這也會大幅影響結果。從這個角度思考的話，對生活用品來說，最重要的不是那些大道理，而是生活中的小發現。不去忽略這些生活中的細微小麻煩，才能產生發明製造的原動力。

而從事木工的我們在工作時常需要用到掃帚，我想應該有不少人看過建築木匠或是家具工匠拿著掃帚和畚箕在現場清掃削下來的碎屑。碎屑大小不一，木屑量多時，使用吸塵器就可能因為堵塞而造成故障，用掃的速度還比較快，因此工匠們都很珍惜掃帚。除了工作室的地板外，作業台也可以用小掃帚來掃。清理木屑時會依據用途挑選不同的掃帚，細小的粉塵用毛尖柔軟的掃帚，木片等塊體就選用毛尖堅硬的掃帚，於是不知不覺間工作室擺滿了各式各樣的掃帚。

照片中的掃帚是岩谷雪子 02 女士的作品，與其說她是製作掃帚，不如說是用植物進行裝置藝術的創作家。有位喜

愛岩谷女士掃帚的年輕女性，在幾年前從名古屋搬到松本來，現在製作起自古流傳的「松本帚」。事情的起因是她透過手工藝市集等活動得知松本帚面臨後繼無人的困境，而抱著「想要解決角落灰塵」，接下來就有能否像他們一而抱著「嘗試」的心態專程從遠處前來，承襲了這項技術。於是，一門傳統工藝就像接力賽般，透過許多人的熱情一代一代地交棒下去，這件事讓我感到工藝的前途仍充滿希望。

如今傳統手工業的師徒制度已不復在，想光靠產地的居民來解決問題談何容易，因此我覺得不如就此開放，透過網路廣泛流通，將現況告訴大家。

但是儘管有「嘗試」者出現，也難以取得支援。現在各地的傳統手工業幾乎是依靠個人（大部分都是年長者）的力量在維繫，就算有願意繼承的年輕人，實際上多是靠師傅的一己之力在維持，美其名說是產地的居民，政府也會認為是「給予特定個人的援助」而有所猶豫，導致官民的想法越差越遠。我一直在思考要怎麼做才能改善現狀，例如事先規劃培育制度等等。當然光是我這麼想，也無法讓現實有所改變。

01 十八世紀基督教新教教派之一，主張簡樸生活，現已基本沒落。名稱的由來是因為信徒會在聚會時震動身體來敬禮上帝。

02 一九五八年生於札幌，畢業於武藏野美術大學日本畫學系，現居住在高知市。擅長以身邊的植物創作小型作品或是裝置藝術，也會製做掃帚等生活用品。

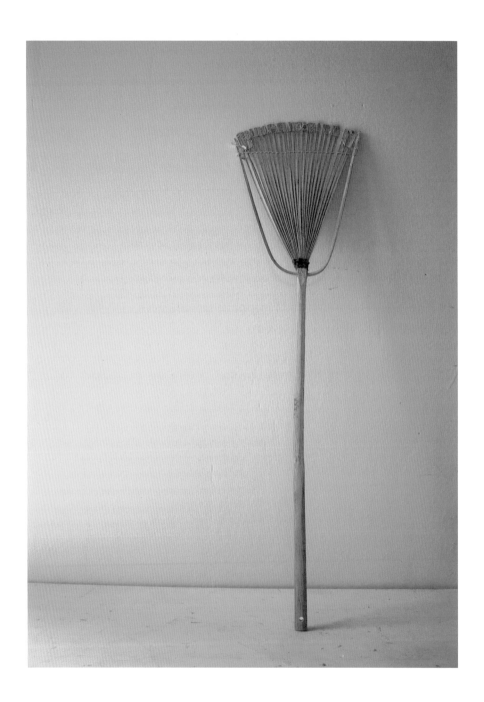

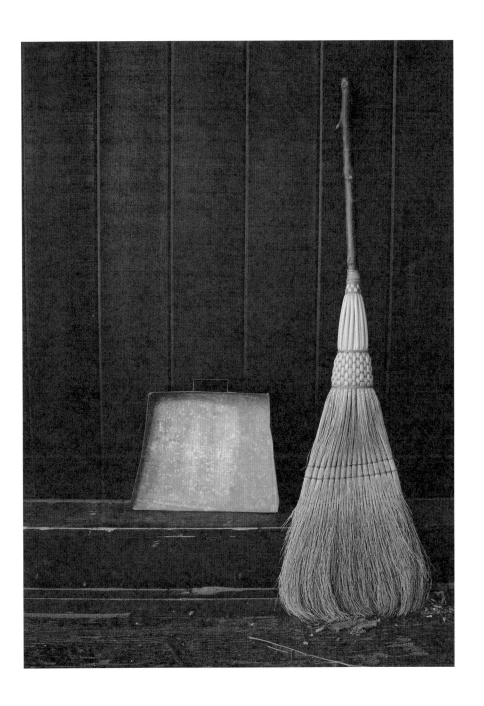

稻草娃娃、風車、捕鼠器

二十八頁左邊的稻草娃娃似乎是在日本戰前製作的，貼在上頭的老舊報紙以舊式的假名標註寫著「在伊勢線諏訪站換車，搭乘前往湯之山的電車三十五分鐘，抵達湯之山站後有公車可以搭，四日市的西方二十……」雖然說是娃娃，裡面的填充物卻是赤裸裸地露在外頭，應該是幫它穿上衣服、加上頭後才算完成品。

但是在我看來比起包裝得光鮮亮麗的成品，現在這個樣子有趣多了，這算是未完成的魅力嗎？因為只做到一半，甚至逐漸斑剝脫落，但正因如此才彷彿有一股不屬於任何東西的自由氛圍，從娃娃的身上源源不絕地冒出。此外，稻草、紙、鐵絲、木頭等材料，在娃娃身上也莫名地散發著生命力，這是它們做為獨立的材料時所不具有的。我覺得，一個意識不受控制、思考和經驗都派不上用場的領域，是充滿魅力的。

照片中間的則是我在匈牙利跳蚤市場發現的迷你模型，是一個磨穀物的風車小屋。買的時候本以為是玩具商的產品，但後來有點壞損自行修理時，才知道上方閃耀的銀色圓柱其實是自來水用的塑膠管，而下方奶油色的部分背面畫有貝殼（荷蘭皇家殼牌的商標？）的塗鴉（也就是說這應該是回收品），所以這個玩具一定是手工靈巧的人為了自己的小孩（或是為了自己）用手邊現有的材料做成的。

接著照片中最右邊的木盒，雖不清楚是在哪裡製造的，不過它實際上是個捕鼠器。盒身小巧，不禁讓人好奇哪一種老鼠會鑽進去（或是其實不具功能），但是構造上是設計成只要有老鼠跑進去入口就會關閉，所以它絕對是個捕鼠器。但用途並不重要，因為我純粹只是喜歡一個小小的黑色塊狀木頭所散發的感覺。

我將這三樣東西擺在一個矮櫃上，它們來自不同的地區，生產國也不同，但是看著它們並排在一起時，我就不禁會想，它們是透過顛沛流離的命運，或說是藉由種種機緣巧合，才會在此時此刻共聚此處。購入的場所分別是東京、布達佩斯、福岡，三者都是在我不經意時發現的，所以購買的日期也不一，當初也沒想過要把它們擺在一起。我喜歡購買任由巧合發生，依據自己的喜好自由地挑選、擺放。日本人所喜歡的室內擺設、拼湊組合的風格，與西方的美感大不相同，他們喜歡的是像石砌的房屋或是青銅雕像般的永恆不變的普遍之美。在用手一推就會移動的不穩定狀態下所孕育出的擺設之所以迷人，就在於它帶有一期一會[01]的無常，因此更令人珍惜它們此時此刻的相聚。

01 日本的茶道用語，勉勵人們珍惜身邊的人以及每一次的相會。

酒器盆

孩童時代到祖父家玩時，客廳的火盆總是燃燒著熊熊火焰，旁邊擺有他常用的菸草盆。祖父愛抽煙，每次都會將裝有「蓬」牌煙絲的木盒、竹製的煙灰筒還有清潔時會用到的手製紙捻整齊地收納在盆中。方形火盆、椅墊、煙草盆總是放置在房中的固定位置，就算祖父沒有坐在那裡也能感受到它們強烈的存在感。

不曉得是不是受到這段記憶的影響，我自己也會將愛用的物品成套收納在盆中，以便隨時都能拿出來使用。現在我是將幾件喜歡的酒器放在一個長方形的深色木托盤中，想小酌時就能拿出來喝一杯。聽說茶道的愛好者時備用，想小酌時就能拿出來喝一杯。聽說茶道的愛好者也會將喜愛的一整套茶具放在托盤中，這種方法的確是能輕鬆取用方便無比。想要讓喜歡的東西使用起來更方便，最好的方法莫過於將愛用品擺在手邊了。

遇到喜愛的酒器，將它抱在懷中帶回家的整段路程中（當然也是因為有美酒在等著自己）都會覺得興奮難耐，這點嘴角也會微微上揚。酒器就是具有如此神奇的魅力，這點

就和吃飯用的食器不同。三餐不免讓人聯想到勞動、日常生活，而酒卻能引領我們從日常生活中解放出來，享受心靈上的愉悅。酒器連結的是專屬自己的私密娛樂世界，因此酒器中也充滿強烈的個人色彩。工作結束後，來點簡單的菜餚配上美酒，不亦樂乎。而酒可說是上下班模式的切換鈕，當電源一關掉，就是另一個世界甦醒的時刻，為我們帶來稍稍遠離日常，彷彿是生活中的小小慶祝日的時光。

若要再舉一個酒器的賞玩方式的話，應該就是當杯子靠進唇邊時可以近距離欣賞酒器吧。該說是把玩還是戀物呢，以手、眼還有唇來感受，用舌頭盡情品味。這種人與器皿間的交流方式，我想是日本陶瓷器特有，同時也是來自日本人與大自然間緊密連結的感受性。

要想了解陶瓷器，感受其美好之處，我想從酒器下手是最好的方法。

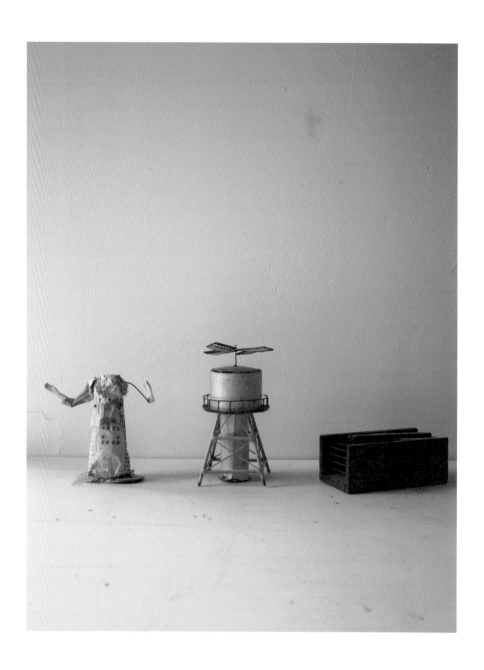

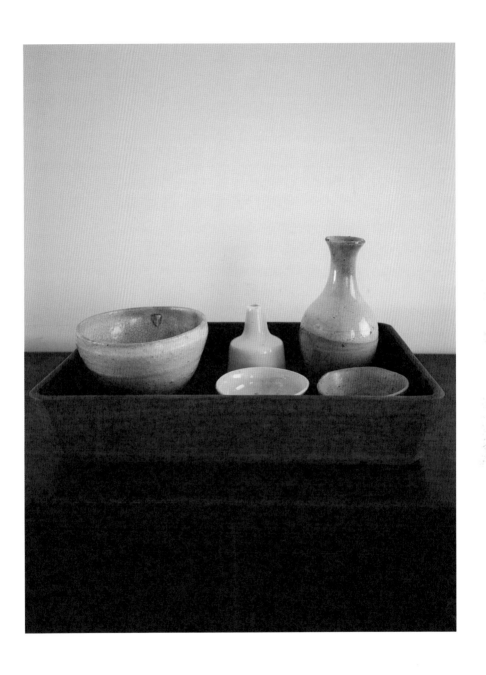

和服店的價格標籤

當一個為了實用目的製作的商品，不再為人所使用、失去本來理所當然的「用」的價值時，有時反而能現出物質最純粹的一面。那是它們從製作當時所被賦予的意義（功用）中解脫，進而展露出單純做為一個物質的姿態。

三十二頁的照片乍看之下可能難以辨認，但其實是和服店的價格標籤，只不過那是被綑成一疊的標籤。但是放在架子上時它就不再是價格標籤，原本被賦予的屬性消失得一乾二淨，變成抽象柔和的物質佇立在那裡。揉成像紙捻一般的細長尖端在地朝著各個方向延伸，寫有價錢的部分則用封條紮緊，一綑標籤牢牢地立在檯子上，堅固得讓人難以想像那只是一張張的紙片。

我製作的雖然多是實用的器具，但是這種不帶用途的物品卻也非常吸引我，彷彿是從實用的乖乖牌形象解脫，引領我進入一個玩心大發的世界。沒有用途的物品，越無意義越抽象越能帶我們到物品誕生前的世界，那種帶有澄澈情感的寧靜世界是我的最愛。

我在創作時，常覺得過度加工會失去其中的趣味，這和失去本來理所當然的「用」的價值時，有時反而能現出做菜是一樣的道理，比起過度烹調的料理，發揮食材原味的料理更加美味。在庭院的布置上也是如此，比起人工的過度干涉，不如讓植物像雜木林般生長，更能感受山野的蔥郁自然。物品在人工的過度雕琢下，往往會失去原本擁有的自然魅力，反而變得了無生趣。

但矛盾的是，我又覺得人的體溫是極其美妙的。當一個長期使用的物品被當作古道具展示在玻璃櫃時，就會像退潮般再也不帶人氣，也失去其生氣。用具離開生活的場所、離開人的體溫後，無一倖免地都會變得死氣沉沉。有些東西因為人工而壞滅，有些東西因為離開了與人的接觸而壞滅，人與物的關係實在是不可思議。

也許，生活工藝雖然是一個物品的世界，但不能單以物品來談論，而是必須連結起人與生活後，才會開始展現其真實的姿態。

隔熱手套

不論是端盛著剛煮好蒸飯的鐵鍋，或是沸騰的煮水壺，隔熱手套都可以派上用場。髒了就拿去洗，盡情用到它破舊不堪為止也沒關係。雖然我一般都是這麼想，但傷腦筋的是，唯獨這個隔熱手套我就是捨不得弄髒，因此一直將

它掛在冰箱門上。就算是新買的車我也會覺得「車子就是工具」，而毫不在意地開在路況差的地方到處跑，但是不知道為什麼，就只有這個隔熱手套讓我用不下手。實際上這東西好到當作一個隔熱手套實在太浪費，所以才不能拿來用（不，也不是不能）。這個隔熱手套美得像一幅畫，讓人不忍留下一點汙痕。這算是愛到失去理智吧？那也只有認了。

製作這個隔熱手套的是Zakka的吉村眸[01]小姐。我從以前就很喜歡吉村小姐開的店Zakka，只要到東京就會空檔過去拜訪，而隔熱手套是在三年前買的。Zakka雖然是間商店，但是打開大門後，可以看到店內一角擺有縫紉機，老闆吉村小姐就坐在那默默地縫東西。縫紉機清脆的喀答喀答聲細細傳來，彷彿是在拜訪創作家的工作室，讓人有種愜意的感覺。店內的商品當然都是經過精挑細選，件件精美，在商品之間留有空隙彷彿是要讓風通過，就像是在大面積的紙上畫上一小塊圖案，保留了大片留白，有別於一般商店這裡不把目光放在顧客身上，我想也許是這樣，才營造出了工作室般的氛圍。而這種愜意的氛圍也表現在吉村小姐所做的隔熱手套上，讓我每次看到它就會想起Zakka。

選布和組合方式是吉村小姐在縫紉品上的強項，低調的

01
生於北九州市，在造型師田邊協子底下學藝後，擔任雜誌、廣告的造形師九年，之後於一九八四年開設「Zakka」選物店。

縫線痕跡襯托布品的留白，似乎將寧靜的情感也縫在了其中。人們常說物品代表那個人的性格，真是如此，吉村小姐的作品總給我潔淨、昂首挺立的感覺。

稍微離題一下，當我看到雜誌上的照片時，就覺得這二十年的改變許多。以前拍攝工藝作品時一定是將作品擺在畫面的正中間，恭敬、慎重地將創作者或其工作姿態傳達給大眾，以前這種照片佔了大多數。但差不多是這二十年來，大家不再把作品放在畫面中間，而是稍微挪向旁邊，與起說是在拍攝物品，更像是物品周圍的空氣被鏡頭切割了下來。有人說，現今社會不再存在巨匠或文豪，而拍攝他們創作者也只是跟一般人一樣過著普通的生活，而拍攝他們作品的照片也同樣地逐漸發生變化。我覺得，這並不是誰刻意做出的改變，而是時代裡人們的意識逐漸朝著這個方向演變。

我覺得最先讓我察覺到這種時代變化的，就是Zakka這間店。我並非在這聽到了什麼艱深的道理，而是坐在店裡品嚐著咖啡時，一邊感受自在放鬆的氛圍，一邊就能看到那種時代的變化。此外，最先將日本的陶瓷器和雜貨理所當然地陳列在一起的也是Zakka。從他們將小石子擺在沙子上充當成月曆，也能感受到那股輕盈的時代精神。

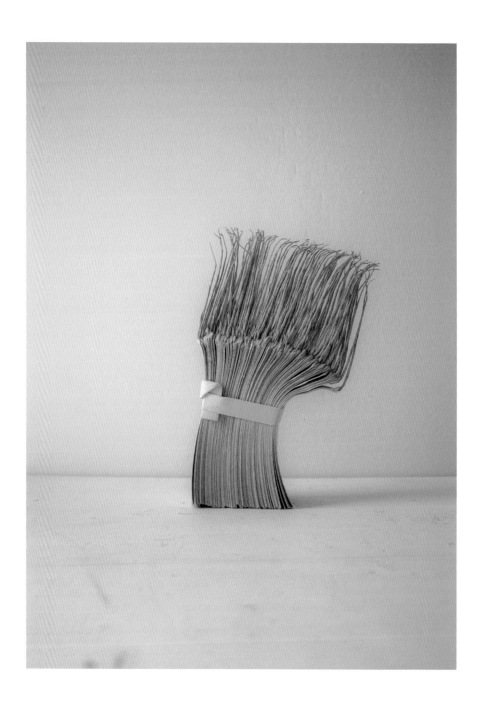

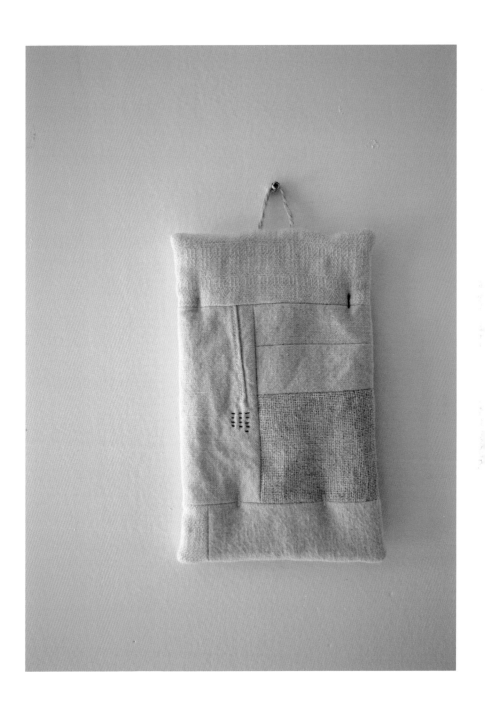

攝影的時候，有時靠近拍攝物一步，在近拍之下更能拍出魄力十足的成像。一個物品天天使用恰巧類似這個道理，越是喜歡的物品越是想放在身邊，以縮短自己與愛用品之間的距離。

這麼說來，所謂「生活」指的就是人類持續從事至今而未曾改變之事。換言之，「生活」是不會輕易改變的事物的別名。

思考如何改造狹小的廚房，讓做家事變成一件愉快的事，思考晚餐要端出什麼樣的菜色，或者，閒來無事之時，坐在椅子上呆呆地望著庭院，都是一段段的小旅行。就像旅行是在尋找自我一樣，這些日常經驗也同樣是在形塑自我。

我覺得這就像透過一個篩子，篩選出那樣東西是不是小屋生活的必要物品，而這與其說是我下的決定，不如說是小屋給我答案，感覺小屋就像是我的老師一樣。

白色的咖啡歐蕾碗

在很久以前的某個時期，曾出現許多製作白色器皿的創作家。我想主要應該是受到朝鮮的白瓷以及台夫特[01]的白色陶器影響。但除此之外我覺得還有一個原因，就像「民藝品」融入於古民宅中的空間中，住在都會高樓大廈裡的現代生活還是配上白色器皿才更協調，因此白色器皿的需求度越來越高。不過白色器皿這種一概而論的說法，恐怕太過草率。白色中有柔和的白，也有堅韌的白，有能打動人心的白，當然也有不帶給人任何感受的白。

依我來看，岡田直人[02]先生就是創作白色器皿的代表人物之一。其器皿的特徵是在半瓷器[03]的表面塗上錫釉，雖有色澤但不顯得冷硬，留下適當的手作痕跡，形成一種有律動感的肌理。他表示器皿重要的是「潔淨、堅固、保養輕鬆」，之所以選擇半瓷器也是因為它比陶器、瓷器還要堅固的關係。而在表面塗上錫釉後就能加強堅固度，對日常生活用的器皿來說是再適合不過了。

我無法斷定白色器皿是不是只是一時的流行，但至少對我來說器皿的基本就是白色，就像房間的牆壁一般都是白色，這是因為擺盤時白色器皿最能襯托菜色，而且從日常生活中白色能夠廣泛搭配各種食物，達到一器多用的效果。

和岡田先生交談後，我感覺到我們對器皿的看法有許多共同點，我很好奇其中的原因，才發現岡田先生曾待過的九谷青窯[04]和秦秀雄[05]先生有所關連。秦秀雄先生曾說：「要提供日常生活用得上的器具，要製作以古典為基調且切合時代的優質器具，要將價錢設定在親民的價位。」雖然我不能說對秦秀雄先生很了解，但是他的話語對年輕時的我們深具說服力。

當然無論岡田先生或我實際所製作的器具，都和秦秀雄先生挑選出的物件相差甚遠，但這是因為時代在改變，生活的風格也有所變化。我們憑藉著自身的生活經驗，製作出「切合時代」的器具，因此才產生了不同。

而這個咖啡歐蕾碗是採取由我負責設計、岡田先生來製作的方式完成的。我除了木製品外，也會自行設計一些自己想在日常生活中使用的物品，並和創作家共同完成，當然不是像專門的設計師那樣，而是透過設計將生活中自然而然產生的構想化為實體。因為我是抱持這樣的態度在設計，所以家具大概要十年才能辦一次展覽。

從這個角度來思考，就會發現創作日用器具的生活工藝，其實是從很久以前就一脈相傳至今，而我和岡田先生都承襲著這個血統。

木製桌子和矮櫃、鐵製柴火暖爐、羊毛氈做成的葡萄酒提袋，當然不是像專門的設計師那樣，而是透過設計將生活中自然而然產生的構想化為實體。因為我是抱持這樣的態度在設計，所以家具大概要十年才能辦一次展覽。

「生活工藝」與「生活設計」當然會有人工與機器、少量與大量的差異，但是也有不少重疊的部分。兩者都是為了改善一般民眾的日常生活，因此特別講究「生活」二

字。而今，現代設計與時下的日常生活，慢慢開始出現了距離感，我一直覺得應該能在這中間的部分找到新的可能。

從以前開始，岡田先生除了自己製作自己設計的作品外，也會和設計師進行合作，這種做法應該也跟他過去待在九谷青窯的經驗有關吧。我想，一方面也是因為他清楚現在創作家所面臨的課題，所以他所追求的創作與以往重視個性的創作家不同。具體來説，就是與其讓一個個食器各自在餐桌上爭奇鬥艷，不如讓它們互相輝映。如果創作

家之間都能有這種想法，不同創作家的作品就更容易跨越彼此間的疆界。這是不只採用創作家的視點，同時還納入了生活者在使用上的視點，做為創作的出發點。當然創作基本上多是獨自完成的，每個創作家也會有自己的屬性，只不過他們不再是創作專屬自己的作品，而是從生活上的整體性來思考生活設計，從中發現靈感進而製作成作品。像這樣的創作家正在逐漸增加，對工藝而言，我想這應該是個既有意思又十分健全的徵兆。

面紙套

05 04 03 02 01

01 最早出產於荷蘭的台夫特，在十六世紀後開始製造，因受中國青花瓷影響顏色以青白花為主。

02 一九七一年生於愛媛，一九九三年進入九谷青窯，磨練十年後自立門戶，同樣於小松開設窯場。

03 陶瓷器根據其使用的粘土、長石、矽石等原料及比例的不同，可分為半瓷器、硬質陶器、瓷器、硬質瓷器等幾種。半瓷器吸水率介於瓷和陶之間，兼具瓷器的堅硬度與陶器的柔軟感覺。

04 位於石川縣能美市，沿用九谷燒的傳統製法，並以青色染料上色，搭配自由發想的紋樣，打造出切合時代的器皿。

05 一八九八年生於福井縣，在北大路魯山人的提拔下擔任星岡茶寮的負責人。之後歷經目黑驪山莊的經營，在伊東溫泉開通後，專注於古藝術的鑽研與鑑賞。

手工業的大環境在戰後有了很大的改變。好比説原本養蠶業興盛的松本一帶，幾乎家家戶戶都是在家中紡織自家要穿的和服；木工直到戰後好一陣子都還是以人力拉車運送木材，而且只能靠手動刨刀完成所有木頭表面的加工。當時手工生產的速度還趕得上社會的速度，但是在那之後機械化急速進展，大量生產、大量消費的時代來臨。而且

大家開始轉往海外尋求廉價勞工，讓手工業製品和機械或海外的製品出現了將近十倍的價格差距。手工業的大環境急速改變，多數傳統產地因此被時代拋在了後頭。

這樣的變化不只出現在經濟上，也出現在我們的生活上，整體來説人們變得偏好輕便休閒，想法也越來越理所當然地改變。承襲傳統的儀式慶典也化繁為簡，從「正式」變成性。

「簡式」，和普通日子的界限越趨模糊。過去理所當然的事，也被認為是繁文縟節而漸漸沒落，在特別日子中不可或缺的物件，像是和服以及相關配件、在家舉行婚喪喜慶用的物品及備件，或是客廳、和室的擺設、和食的用具等，都因為使用頻度的下降導致生產量年年縮減。如果大家能夠重新重視起特別的日子，這些用品或許就能獲得重生吧。雖然這樣說，但是回頭來檢視，我自己也是一年到頭都穿著輕便休閒的衣服，讓我不由得想起那句話：「這個世界已變得光靠一己之力，什麼事也無法完成。」（出自柳田國男的《木棉以前之事》）

生活本身出現變化的話，生活工藝就不得不隨之改變。其中一個方案是堅守古法，守護傳統文化，但是問題在於做出來的雖然是「工藝品」，卻往往因為太過高級到無法融入一般人的生活中，而不再屬於「生活用品」。因此必須要採取另一個辦法，也就是重新思考現代生

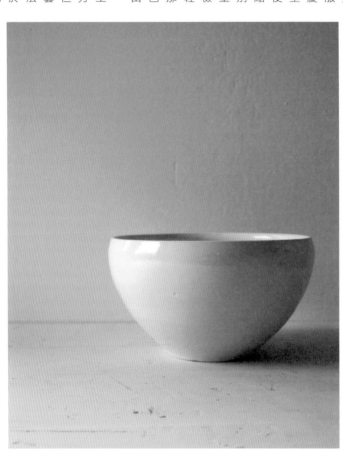

活的必要用品來加以創作，這種結合了現代生活與傳統技術的做法，正是生活工藝品的創作之道。

當我看到土屋美惠子[01]小姐設計的面紙套時，就覺得她做出了我們想要的東西，讓我喜不自勝。因為我從以前就覺得面紙盒在房間裡實在有礙觀瞻，但包上美麗的布套後，就巧妙地解決了我長年掛心的事。而且這不僅是房內面紙盒的解決辦法，同時也是一個不同以往的布料用法，因此讓我在其中看到布料還未開發出的潛能。

土屋小姐非常喜愛布料，她說自己在織完一塊布後，會花很多時間去凝視、觸摸。在與布料相處的時候，她突然想到「或許可以用把面紙包起來」，於是就誕生出這個面紙套。土屋小姐讓我看到她貼近生活、而非展現個人的創作態度。

01 一九六七年生於新潟，在京都學習織布基礎後，以自學持續創作，二〇〇六年於奈良開設土屋織物所。

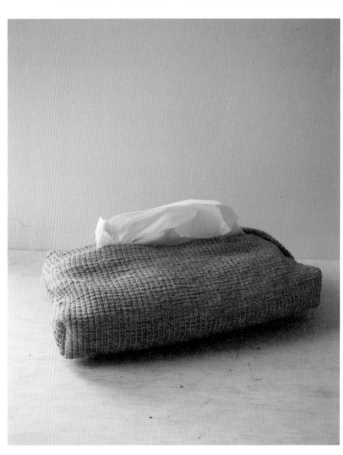

四方形瓷盤

有時來到一間開幕不久的店面，卻感到一股沉穩寧靜的氛圍，然後仔細一瞧才發現，原來是店內不著痕跡地擺放著古老的櫃子和桌子等擺飾。新建的空間總給人閃閃發亮、過於耀眼的感覺，但是在其中加上古老的器物後就能神奇地改變整體的印象，讓空間變得沉穩大方。我在看到改建好的老舊建築時也有相同感觸，若只是將其裝潢得新穎亮麗，不免破壞了歷經歲月的時代感。只不過，不是古老就什麼都好，如果沒有一絲改變，保留下一切老舊的原貌，原本陰沉的印象也不會改變，人自然不想生活在其中，結果大費周章地改裝了一番仍舊無法賦予其生命。因此要改變什麼地方、保留哪個部分，這之間的取捨問題就是改裝的關鍵，也是醍醐味之所在。

在歐洲，陶瓷等器皿都會毫不在意地搭配金屬刀叉使用，所以表面總是傷痕累累，而這兩個方盤應該也是經過長年的使用吧，器皿整體都布滿傷痕和汙痕，近看後會發現傷痕變成像是版畫或是繪畫一般。古老的食器中，陶瓷器皿一般只要煮沸消毒過一次就能安心使用，所以能拿來盛裝料理，但是木製器皿恐怕就不常當作食器使用，而是用來放物品或是做為別的用途（當然會依據材質及狀態而定），身為一個木工，會覺得陶瓷器這一點十分令人羨慕（木材也許也可以煮沸消毒，但是有點冒險）。

我在上菜的時候，常常會在新食器中混雜這類的古老食器，如此一來就會感覺餐桌上多了一道陰影，進而帶出遠近感。最近常常聽到「生活骨董」這個詞，我想是相對於鑑賞骨董，專指為了使用而添購的古老食器、照明用具、家具等。歷經歲月洗禮的器具帶有新器物所沒有的魅力，有時我會把這種器物拿來當作花器，插上剛摘下來水嫩欲滴的花朵。歷經歲月風霜的器物，總是與花朵相得益彰，但是在過多的古道具圍繞下生活，心情可能也會變得沉重，因此重要的是巧妙結合現代的工業製品及創作家的作品，一掃陰鬱的氣氛。能否讓一個古老的物品發揮其美好之處，就看我們如何使用，如何賞玩。

順帶一提，用來製作圓形盤子的轆轤技術 [01] 雖然是手工作業，但是能製造出一定的產量，因此自古以來不論是木工還是陶藝家都會使用。所以圓形盤子才會在市場上大量流通，相較之下這種四角形的方盤或是缽就十分少見。但是這種形狀意外好用，隨便擺擺盤都好看，在盤中擺上料理就能完成美麗的擺盤，就像是裝有畫框的繪畫一般。而且在四方形的餐桌上擺有圓缽和四角缽，是多麼賞心悅目的畫面。因此我常會製作方形淺盤，只是在上頭擺上切好的法式長棍麵包也好看，也可以當作托盤使用。

此外，上漆後也適合燉菜等帶有湯汁的料理，真的是用途廣泛的好造形。日本以前也曾大量生產白色瓷器做的方形淺盤，專門用來沖洗相片（琺瑯和塑膠的製品出現之前

01

的時代）。有的是小巧玲瓏，有的是又大又深。因為四方形方便收納，所以我只要一看到就會買下，所以現在家中仍有各式大小的四方形盤子。

01 製作工藝使用的木製旋轉裝置，構造上有一可旋轉的圓盤。

在家吃飯與菜刀

泡沫經濟時期的日本，整個國家似乎帶有一種暴發戶般的心態，高價標下不怎麼樣的畫作，購置一堆海內外不動產，給人不是很好的印象。但是鄉村地區並不受惠於好景氣，鄉下的我們「總覺得哪裡不對勁」，多以冷眼旁觀的心態來看待。

不過，拜經濟蓬勃發展所賜，有些過去做不到的事現在做到了。那就是日本人現在知道「什麼是真正的美味」，因為許多人能到海外享受美食，也有不少日本廚師到海外餐廳拜師學藝。加上我們有日本料理纖細的味覺感受為基礎，而使現在的料理水準快速發展，從日式、西式、中式到無國界料理，飲食的種類也變得豐富多端。但在泡沫經濟崩壞後景氣衰退，人們開始對品嚐美食感到厭倦，偶爾吃一下外食還行，但每天吃也會覺得膩，越來越多人回家「自己下廚」。當然一方面也是因為這個時期增加了不少非正式雇員與失業者，導致大家的所得變低，生活水準也受到影響的關係。

在家吃飯的話，菜單以當季蔬食為主就能控制預算，只要擁有好手藝每天都可以享受美食。越來越多的人覺得「在家吃飯最好」，因此也有越來越多年輕人開始對器皿產生興趣，畢竟在家做飯勢必就會關注起食器。

在二〇〇〇年以後，大家越來越重視日常生活，也是在這時開始使用「生活工藝」、「生活骨董」等詞彙。大家開始從生活面向捕捉原本只有部分愛好者關注的工藝、骨董，重新認識生活中的物品，畢竟工藝品照理上來說應該要能用在日常中。而原本高價、鑑賞用的工藝品也放寬視角成為市井小民的生活樂趣，這是當時的趨勢。

開始在家下廚後，除了器皿外也會關注起各式廚房用具。無論是鍋具、料理剪刀還是削皮器，挑選廚房用具都是件愉快的事。如果要問什麼是廚房用具中的基本的基本，我想應該就是菜刀了。菜刀可說是廚師的生命，切法不同味道也會有所改變，如同木工的工作也是最注重刨刀、雕刻刀等刀具。刀具是幾分錢幾分貨，越貴的刀當然越好用，因此就算砸重本也要買好刀。

我現在在用的是有次[01]（京都）的「和心」，是刀長六

01 位於京都錦小路中的刀具店，由藤原有次於一五六〇年創立，目前傳承至第十八代。

时的三德菜刀[02]，十分好用。切洋蔥時不會流眼淚，一般切番茄或青椒時菜刀容易被皮卡住，但這把刀也能遊刃有餘。在遇到這把刀前，我用過許多的菜刀，常見的不鏽鋼刀雖然保養起來很輕鬆，但切起來不夠俐落，所以不太合我胃口之前常用的鋼刀雖然鋒利好切但容易生鏽，不多加注意很快就會變成黑色，每天使用後都必須保養非常費工。而這把有次的菜刀是三層構造，鋼製的刀刃夾在兩片不鏽鋼之間，因此可以保有鋼材的銳利，刀身又不會生鏽。當然鋼材的部分還是需要保養，但比一般的鋼刀輕鬆許多。自從有了這把菜刀後，下廚就成了一件愉快的事。

人待在家中的時間一長，就會多花心思讓在家生活變得開心有趣。話說回來，泡沫經濟時代距今也已經過了二十年以上，以前老是不在家的父親們現在都在做些什麼呢？

02 西方肉食文化傳入日本後，為了處理肉品，日本打造出結合日本切菜刀與西方牛刀特性的菜刀。因為有三種用途所以稱三德，可以用來處理魚、肉、蔬菜等，用途廣泛。

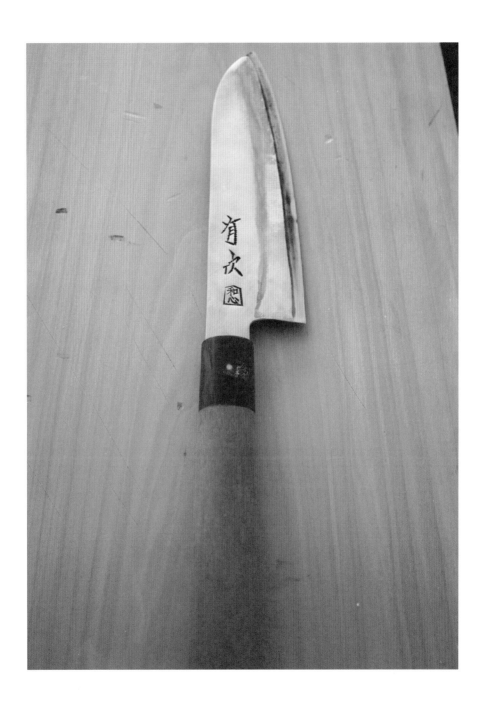

柴火暖爐的火種容器

早上起床最先做的事，就是點燃暖爐的火。打開暖爐的門，在灰燼上放上火種。一開始先選擇細小的木材，保留空隙將木材疊在一起，再用打火機點火。耐著寒冷等待小小的火苗燒到木材上，在火勢變得旺盛後添加粗木材，接著再等一會後把門關上。不同於只要按下一鍵就能送出暖氣的室內空調，柴火暖爐必須像哄小孩守著火源。

我使用的火種是工作時留下來的大量細木屑再加上一點煤油，如果用報紙會產生焦油，使用市售的火種也是一筆開銷。幸好我有工作剩下來的多餘木材當柴火，也有堆積如山的木屑可用，完全不需要花費半毛錢。住在冬季漫長的地區，能夠節省任何剩餘浪費的絕妙組合。木工工作和柴火暖爐是不會製造任何剩餘浪費的絕妙組合。

四十八頁的照片是放火種用的容器，家中和工作的地方擺有好幾個柴火暖爐，因此我都會在旁邊放上火種。白色的瓷器本來是烤手用的小火盆，買來時還附了一個鍍錫的金屬內爐，在裡頭鋪上一層灰，再擺上燒得熾紅的木炭就能使用。容器造形渾圓，底部則微微內凹。購買時本想拿來當花瓶使用，但如此一來派上用場的機會不多，為了每天都能用上它，所以才拿來當作火種的容器。

另外一個是在義大利佛羅倫斯的跳蚤市場找到的陶瓷容器，不清楚使用年代及用途，也許是鹽罐？稍顯黯淡的黃色壺身四處充滿剝落的痕跡，可以看到紅色的柔軟坏土。也許這個陶器也比較適合當裝飾品，但是我想要每天用手去觸摸、親近它，所以就拿來放火種了。

拍出魄力十足的成像。一個物品天天使用恰好類似這個道理，越是喜歡的物品越是想要放在身邊，以縮短自己與愛用品之間的距離。

攝影的時候，有時靠近拍攝物一步，在近拍之下更能拍出魄力十足的成像。

竹製購物籃

我的車子中總是放有竹籃，購物的時候就帶著它進店裡。結帳時只要擺在結帳櫃子上，店員就會幫我把刷完條碼的商品整整齊齊的放入籃中，所以相當方便。在沒有塑膠袋的時代，客人自備購物籃買東西是理所當然的事，而這種習慣在現代生活以環保袋之姿重新復活，所以連帶地竹籃應該也有機會再次喚起大家的記憶，重回日常用品的行列吧。

傳統手工業中有不少物品工法精湛，只可惜與現代生活

46

脱節，因此讓人覺得「雖然是好東西但用不上啊」。比方說現在幾乎沒有人會在雪天披上蓑衣、戴上斗笠了；地爐消失後，專用的掛鉤和掛在上頭的鍋子、勺子也就派不上場。其中，竹籃卻是現代也能廣為利用的生活用品，我認為它是傳統手工藝品中最具競爭力的代表選手。實際使用時，可以發現用來搬運瓶子或是食器等重物時，竹籃具有適度的緩衝作用，而且十分牢固可以安心使用。此外在運送裝有菜餚的鍋子或是便當盒時，竹籃也能保持平衡不使內容物灑出來。當然竹籃無法像布袋一樣摺疊收納，但是相對地非常好拿，擺在房間也是個賞心悅目的裝飾品。以日常的搬運工具來說，竹籃可説是一種方便利器。

竹籃的產地遍及全日本，至今我曾造訪過大分的日田、長野的戶隱以及奧會津的三島町等地。其中戶隱因為就在我家附近所以不時會過去，那裡約有三間店是營業時間老闆會在客人看得到的地方編竹籃。戶隱是使用當地生產的曲根竹（千島矮竹），只是編竹籃的工資非常低，那裡的師傅告訴我，因為「冬天去滑雪場打工賺的錢比編竹籃多了」，所以現在他們也面臨後繼無人的問題。

去年我終於有機會前去福島縣三島町拜訪，這裡除了是著名的竹籃產地外，也是從一九八一年開始就持續推動「生活工藝運動」至今的城鎮。我從以前就聽說過有個地方於三十年前就開始使用「生活工藝」一詞，這也是我想

造訪三島町的理由之一。

生活工藝運動的提倡者是千葉大學的宮崎清[01]先生，他為了調查民間生活用具而造訪此地時，親眼看到傳統的編織手工藝仍保存到現在，而且居民在生活中使用著自己製作的竹籃，這也讓他大為震驚。自己製作自己要用的物品，在以前是理所當然的生活方式，而這種生活用品上的自給自足在三島町完整地保留了下來，看到這幕光景的宮崎先生，腦中浮現了「生活工藝」四個字。「生活工藝」指的是生活與工藝合而為一的生活風景，為了不讓日本人的生活文化就此斷絕，就必須發起運動守護這結合生活與工藝的文化。於是在宮崎先生的提案下，三島町的「生活工藝運動」於焉展開。「生活工藝運動」是希望透過這個運動，留下生活與製作道具融為一體的創作原型。現在我們多是在不曉得是誰製作的物品圍繞下生活，凡事都以經濟效率及便利性為優先，忽略人與人之間的連繫。缺乏品質與內涵的物品充斥在我們的生活中，而這項運動想傳遞的訊息，就是希望我們能重新審視當前的這種生活。

三島町的生活工藝運動想保留的山村生活，在戰後的近代化發展下幾乎消滅殆盡。但是三十年前就曾發生過的事，因此三島町所留下的訊息，也與我們現在的生活也有著密切的關係。

三島町生活工藝運動憲章中提到「與家人及鄰居圍坐在一起」，這點和大家一起在工作坊中製作東西有著相同的樂

01　一九四三年生於山梨縣。現為亞洲設計文化學會總會長、千葉大學名譽教授，也是社區總體營造的先驅，其概念影響了台灣的文化產業。

趣，而且「滿懷真心」地「製作大家在生活中用得上的東西」，也和我們的想法接近，因為我們就是希望我們所使用的物品，是來自於一個我們所認同的製造者，甚至是一個過著我們所認同的生活的製造者。在這趨複雜的世界，我們追求單純事物的心情也越來越強烈。

要滿足人們的生活其實很簡單不過，只要有一個能吃飯、睡覺、居住的地方即可，這一點歷經幾千年、幾萬年都不曾改變，從這個角度來看，這一百年的現代化也不過是對表象性的創意上做了一些改變而已。這麼說來，所謂「生活」指的就是人類持續從事至今而未曾改變之事。換言之，「生活」是不會輕易改變的事物的別名。

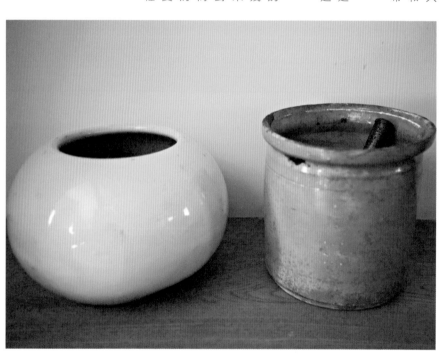

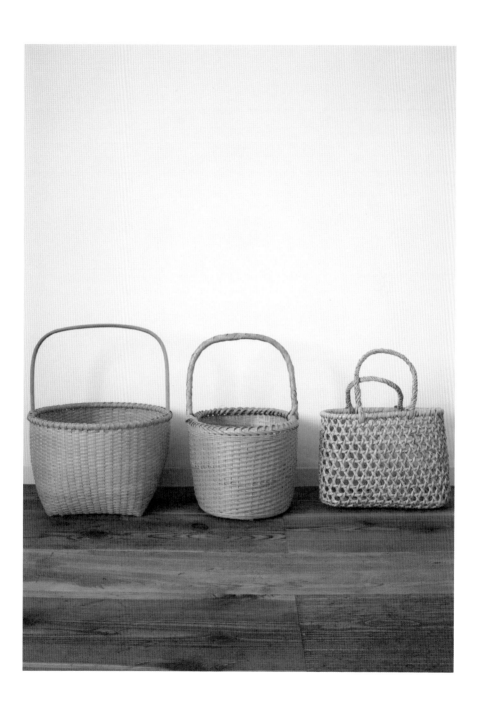

不懂生活

這個鍋子是丹麥的Copco公司於一九六○年製造的商品，雖然是直徑只有十七公分的小鍋，但因為是鑄鐵所以蓋子也很有份量，適合拿來煮飯，我常常用它。以前我是用砂鍋煮飯，但是小小的家中廚房也不大，收納空間有限，因此我希望能一鍋多用，於是在砂鍋破掉後就趁機買了鐵鍋來用。我家當然也（？）沒有電子鍋，在很早之前就把電子鍋換成了砂鍋。因為電子鍋有一定的高度不好收進櫥櫃中，一直讓我覺得很礙事，在我發現砂鍋能快速煮出美味的白飯後，就立刻換掉了電子鍋。所以，我家的煮飯鍋就這樣從電子鍋到土鍋，又從土鍋換成鐵鍋。

不只是煮飯這件事，當我們在生活中遇到小問題時就會一邊嘗試找出解決之道，一邊從中選擇適合自家的方法或物品。其間所發生的雖然都是芝麻綠豆點大的小事，但第一次用土鍋煮好飯時，還是令人開心無比；換成鐵鍋時，也因為無法掌握火候、水量、蒸煮時間，而一而再再而三地嘗試。這些經驗至今仍鮮明地留在腦海中，這些稀鬆平常的經驗看似微不足道，對自己而言卻絕非小事。

我在製作木製品時，也是以日常生活中的經驗為判斷基準。工作中經常需要判斷如何取捨選擇，因為我們必須去除多餘，只留下真正必要之物，而這時仰賴的就是生活經驗。不知道是不是因為如此，有時和年輕人聊天會感到不

01 一九三九年生於福島，是日本的著名詩人，其代表作為寫給兒童的散文詩集《深呼吸的必要》。

得其門而入，比方說討論一個鍋子的好壞時，如果對方是個平常不下廚的人，就會在現實感上產生距離，而變得雞同鴨講。因為在最根本的地方沒有共同的經驗，導致雙方的談話也給人砲打高空，不著邊際的感覺。

當然，我不是在強調有下廚才是一件好事。所謂的不懂生活，是指不了解「生活的實際觸感」，我認為生活中的實際感受才是十分重要的。

「無論何時，人都是在旅行。／不論正在做什麼，人都是在旅行。／就連沒有在旅行的時候、無法旅行的時候，／也是在旅行。／從睜開睡眼，到早晨的窗邊，／也是一段數步之遙的旅行。／繞著老舊的木桌邊走來走去，僅僅如此也是旅行。」（出自〈與天空與樹木〉）

這是長田弘01先生的詩，我認為所謂生活就是雖然哪裡都不去，卻已行遍萬里。我們在家中一邊為芝麻小事反覆思索，不停嘗試，一邊也是在展開一段小小的旅程。思考如何改造狹小的廚房，讓家事變成一件愉快的事，思考晚餐要端出什麼樣的菜色，或者，開來無事之時，坐在椅子上呆呆地望著庭院，都是一段段的小旅行。就像旅行是在尋找自我，這些日常經驗也同樣是在形塑自我。並非只有去到陌生的遠方才算旅行，當人待在自己最熟悉的家中時，也是在進行一場旅行。

赤繪 [01] 飯碗

對主食是米飯的日本人來說，飯碗是最基本的食器。儘管現在不少家庭是「以麵包當早餐」，但米飯應該至今仍是日本人的主食。將剛煮好的白飯送進口中，美妙的滋味讓身心都感到滿足。

雖然我對茶道的世界不甚了解，但是說到茶道中的終極之美就是井戶茶碗[02]。雖然現在井戶茶碗就像是一顆高不可攀的耀眼明星，但據說這原本是韓國的平民百姓平常使用來當飯碗的食器。我只有在展覽上看過井戶茶碗，整體給人不譁眾取寵的寧靜感，碗足和碗口部分卻又帶有豐富的表情，具有層次感的色調扣動人心。這種乍看之下不起眼之物，竟然能透過茶道名人的雙眼給予最高的評價，他們的眼光之精準令我深深折服。而井戶茶碗就好像是住在附近長屋的熟識鄰居，後來發現其實是將軍家流落在外的私生子。這種故事在歌舞伎中也很常見，但就是這麼百聽不厭，我想這是一種日本人鍾愛的故事類型。

言歸正傳，照片中的赤繪飯碗是內田鋼一[03]先生的作品，這是我從熟識的藝廊買來的。平常我使用的多是素色食器，像這種帶有圖案的藝廊買來的食器，當時在我家中十分罕見。

雖然過去我曾對唐津燒[04]等極度單純的鐵繪[05]抱有興趣，但是過去有很長的一段時間，我都是將「器物」與「繪畫」分開來看，所以使用的食器自然是沒有圖案的「素色」居多。

內田先生的赤繪在精簡程度上恰到好處，可以猜出是個花卉圖案，但看起來就如同一個標誌，低調的筆觸讓人只能隱約辨認那是什麼。粗糙的質地以及白色釉藥的無光澤質感都讓赤繪的線條更活靈活現，形成一個令人百看不膩的飯碗。

我想，內田先生在製作這個飯碗時，對於自己要畫出什麼樣的赤繪，應該有確切的構思，而他的構思也確實取得完美平衡又無比精準。接著是思考赤繪的色調、筆觸、圖

01 赤繪即在陶瓷器面上塗以釉料後，以攝氏千度以上燒製，再以各色顏色之釉彩作畫，再改用低溫燒之。因以紅色為主調故稱「赤繪」。

02 碗座較高，流積的厚釉會在碗座周圍產生一種俗稱「梅花皮」的釉變。

03 一九六九年生於愛知縣名古屋市，自瀨戶窯業高中畢業後，走訪東南亞、中東、西非等地參與當地的陶藝製作，之後於三重縣四日市正式築窯，結合國外的製陶技巧進行創作。

04 近代初期以來，於現在的佐賀東部、長崎縣北部生產的陶器總稱，被指定為日本的傳統工藝品，質樸中帶有獨特的禪味。

05 赤繪即在陶瓷器面上塗以釉料後，以攝氏千度以上燒製，形狀呈牽牛花形，釉色為枇杷色。碗座較高，流積的厚釉會在碗座周圍產生一種俗稱「梅花皮」的釉變。

以鐵釉（氧化鐵元素代墨，加水調整成不同濃度比例）在未施釉的瓷器素胎上作畫，之後再施釉，經高溫窯燒完成的釉下彩繪。燒製出的畫作具有鐵鏽般的色澤，色階從黃色到褐黑，變化多樣。

形，然後選擇陶土、研究釉藥以及用法，燒製的方法也經過了深思熟慮。形狀上很好用，厚度上製作得較薄，拿在手中的重量恰到好處。

帶有圖案的器皿如果在基本需求上有所欠缺，儘管圖樣再有趣，也會讓人覺得繪畫和器皿是處於一分為二的狀態，但是內田先生完美又自然地解決了這個難題。

此外因為是生活工藝品，所以定價十分重要。若是造形物，那麼定價反正只是個參考，或許可有可無，但是日常生活用的飯碗可就不能如此。生活中所推算出的「公道價」有一個大概的標準，而內田先生的飯碗在價格方面也取得絕佳的平衡。

雖說那些自然又平凡的，才是最好的什器，但這背後其實需要有技術的累積、出色的協調感以及內斂的創作家特質支撐，而內田先生的作品完美體現了這個道理。

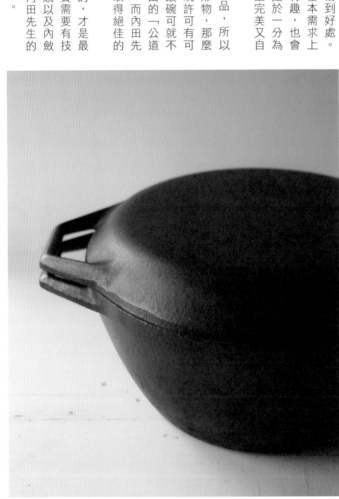

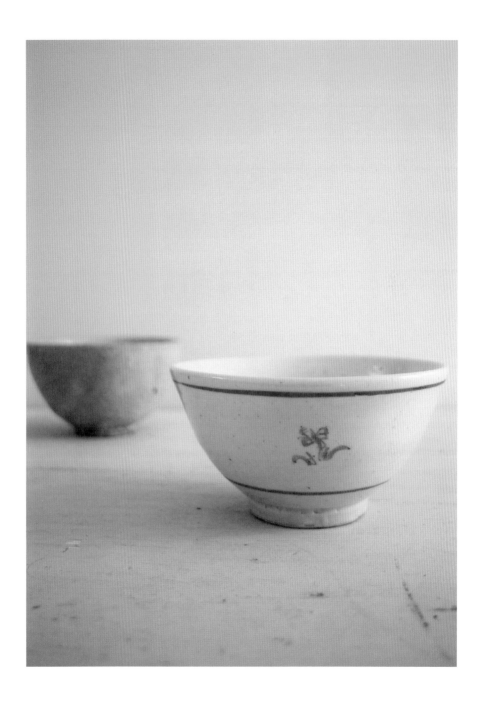

野餐桌椅

可能因為自己是住在冬季漫長的地區，所以在天氣晴朗穩定、外頭舒適自在的季節裡，我就會努力製造機會走出戶外。我也喜歡在森林中露營，或是把餐桌搬到庭院用餐，而這組野餐桌椅就是在這樣的生活中誕生的。

我會喜歡上戶外的其中一個理由，我想跟長年參加手工藝市集有關。每年添購需要的桌椅、遮陽用的防水布，在不知不覺間就湊齊了戶外用具，隨時都可以來場野餐。

雖然不至於到小熊維尼中的「颱風日快樂」（Happy Windsday），但是風的吹拂總能讓心情輕鬆起來，身體也變得更有活力。松本的手工藝市集是在「縣之森」公園中舉辦，這座公園裡保留著舊制高中時代的古老木造校舍，帶給我一種懷舊之感，我非常喜愛那裡。幾年前，我離開了長年參加的手工藝市集，轉移陣地到一個名為六九[01]的地方，在六九也同樣充滿樂趣。不過在這裡的市集當天，不論在造訪的場地能有套桌椅心情會截然不同。在兜風半路發現不錯的場地時，我就會從車箱中取出這套桌椅展開，於是初次造訪的場所彷彿變成了自家庭院，這時就能用一種不同於純粹眺望風景的形式感受大自然。有時，我還會用可攜式瓦斯爐煮熱水，悠閒地沖上一杯咖啡，一邊欣賞雄偉的自然景致一邊品嘗咖啡，這樣的時光格外美好。

我將它取名為「SUZUME」（麻雀），橡樹桌板的色調是如同麻雀羽毛的顏色，白色的鋼鐵桌腳又和麻雀腹部的白色互相呼應，因此有了這個命名。此外，也是因為將這套桌椅放在庭院時，看起來就像一隻正在玩耍的麻雀。

桌腳和椅腳都能摺疊收納，方便放進車中。到草原出遊時，雖然在草皮上頭鋪上野餐墊也是一種享受，但是如果能有套桌椅就截然不同。

到來。在這過程中，我也開始自行製作起需要的器具，像是防水布的鋁製支架就是我自己做的，我也做了好幾個裝桌。經過了那些經驗後，我便依自己的需求，製作了這組野餐桌椅。

擺攤與小屋

住在一個八坪大的小屋已邁入二十個年頭，雖然空間狹窄，但是生活最低限度的必需品無一不備，除了無法容納

放椅子、準備餐點及飲料，接下來就是等待朋友和熟人的一大早，架設攤棚、擺

01　六九通為位於松本的商店街，每年五月在此舉辦工藝節，三谷龍二的選物店「10cm」也在這條街上。

大量的來客外，我的生活過得相當舒適。住在小屋裡的舒適感，大概就像是變成了一隻寄居蟹背著自己的小屋，小屋化作身體的一部分，自己和小屋彷彿合為一體。小巧的小屋不像一般住家那樣區隔出了房內房外，自己的肌膚彷彿隨時都在接觸戶外的空氣。雖然不至於只剩木板，但牆壁外就是戶外，促生出野外露營般的適度緊張感，這也是自在舒適的原因之一吧。這就和一個人旅行時感受到的緊張與自在相近，也像是第一次一個人住時所體驗到的孤獨與解放，像是一種能察覺到自身輪廓般的愉悅感受。

建造小屋時，我向建築師中村好文[01]先生提出的需求是「一人住的寧靜小屋」。當時是因為有這樣的需求，但是既然要專程打造一間小屋，我自然也有想要藉此嘗試一番的想法。為了今後的創作之路，我希望能透過自己的身體、自己的生活，親身感受生活上的必要與不必要之物，這就是我想做的嘗試。除了基本機能外一無所剩的小屋生活，一定是以簡樸為最高原則，無法融入生活空間的事物，都會不知不覺間漸漸被排除掉。我就是想在一個最低限度的住屋中，透過親身實踐掌握這種生活的感覺。

有一天我在骨董店看到一個讓我想買的罈子，但是因為家裡空間有限，遇到大型物品時都會有所猶豫。於是我試著想像實際擺放的樣子、擺放的位置以及周遭的空間感，同時評估它和小屋的檢僕感搭不搭，林林總總地考慮了很多。通常這樣思考下來，最後都會決定暫時不買，但做出這個決定的原因，不會只是因為空間不夠。我覺得這就像透過一個篩子，篩選出那樣東西是不是小屋生活的必要物品，而這與其說是我下的決定，不如說是小屋給我的答案，感覺小屋就像是我的老師一樣。

我的成長期間剛好碰上日本的高度成長期，對於過熱的經濟、大量生產以及大量消費的趨勢，我總覺得哪裡不對勁，彷彿是穿著厚重衣裳但內卻是空盪盪。因此我一直希望能脫離社會的潮流，從人類的生活原型重新開始。我想這份心情也是促使我「在小屋中生活」的來由。若往前追溯，我在開始從事木工之前，曾有過一段在路邊擺攤（露天攤販）的經驗，我想從那時候開始，我就已經抱有同樣的想法。

二十五、六歲時我曾待過劇團，在離開劇團後有過一段擺攤、叫賣維生的時期。劇團演員的工作總有種與世隔絕、無依無靠的感覺，所以在離開劇團後，我也抱持了一種重新回歸社會、自我歸零的心情。因此我強烈希望一切能從最原始的地方開始，將海邊採集到的食材帶進城鎮上叫賣，我想從這種像是經濟活動原型的事情開始做起。那時，我想要一步一步「緩慢地、用心地」生活，活得八面玲瓏非我所願。

人們常因為忙碌就覺得「唉呀，隨便啦」而把事情忽略跳過，有時卻會像漏看路邊綻放的野花一般，錯過了真正重要的事物。因此我希望在生活中，能夠用心接納身邊所

01　一九四八年生於千葉縣，畢業於武藏野美術大學建築系。一九七六年至一九八○年任職於吉村順三設計事務所，之後創立Lemming House事務所。曾以「一系列的住宅作品」獲頒吉田五十八獎特別獎。

有不起眼的事物（並不是要處理得面面俱到的意思）。但是提到「用心」，好像會流於現今生活風格書籍上常見的口號式標語，這讓我感到有些不好意思。

當時我是想退到經濟活動的原型，從路邊擺攤開始做起，所以應該和現在的生活風格書的柔和印象極為不同。可是，現代人不想因為忙碌就讓生活變得隨便，或者，不想因為沒錢就讓心靈變得貧乏，這樣的想法其實和我當時希望「用心」生活的心情是一致的。真是不可思議，我想這是因為貧乏的定義並沒有因時代而改變吧。

在人們的生活中，「經濟」的問題可說是舉足輕重，但是實際上對人來說，經濟也不過就是生活的一部分。金錢買不到的珍寶，其實就藏在我們身邊微不足道的事物中，也就是藏在「生活」之中。在過著路邊擺攤、小屋生活的日子裡，我一直有這樣的感覺。

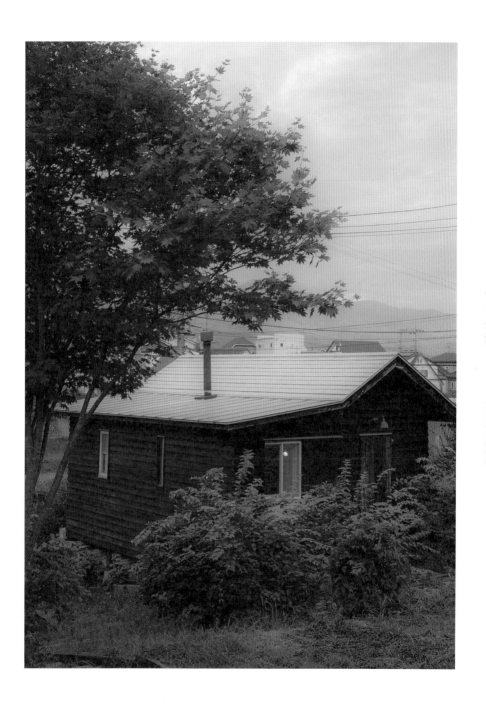

2

「生活風格」是一種風潮

井出幸亮

Kosuke Ide
編輯　1975年生

「二十一世紀的市場行銷理論」提出了「從物品到體驗」、「從擁有價值到使用價值」等煞有介事的標語，至今仍大受吹捧。仔細觀察這些標語，就會發現，其本質皆不在於消費行為本身的遞減（只是改變消費目的）。

現代日本人在生活行為模式上所發生的性質變化，是透過以徹頭徹尾的資本主義為基礎的物品消費活動而來。用較為諷刺的口吻來說的話，生活風格的風潮其實指的是「『在生活風格店裡購物的生活風格』的風潮」，顯而易見地，包括雜誌、書籍、網路等媒體都在整個過程中扮演著重要的推手。

在《ku:nel》以及其後如雨後春筍般出現的「生活系」媒體上，經常可見「用心」、「溫暖」、「和緩」、「自然」、「簡約」、「懷舊」、「手作」之類的關鍵詞。這些詞彙所要表達的意義，被看作是某種保守性的價值觀。

雖然其中可能夾雜著扭曲的崇洋媚外以及錯誤的傳統意識，但這種「截長補短的妙趣」只有忽略歷史上、邏輯上的一致性才能成立。而「截長補短的妙趣」不也正是日本一脈相傳的「祖傳絕技」。

「生活風格」是一種風潮。

這句話從原始的語意來看，或許會被視為「狗屁不通」。但若說得更精準一點，蔚為風潮的其實是「生活風格」這個詞彙。這幾年，「生活風格」一詞在日本的雜誌、廣告、電視、網路等媒體或店家的行銷文案上急速增加，大量被當作標語，吸引顧客目光。……像這樣以社會學家自居似的，用居高臨下的角度，得意地闡述社會現象，恐怕只會引人反感。所以，在此先向各位讀者自首，那些雖只是所有創作中的冰山一角，但我確實在那股氛圍中以「一窩蜂趕進」的方式，向社會大眾傳遞了某種訊息。雖然我也是隨波逐流的其中一員，不過，我想以自己準備一個大言不慚的藉口——這其實是一種「參與觀察」——然後以個人的「親身經驗」來大放厥詞地論述一番。

先假設「就算不是我，只要是本書的讀者，都不會對這種現狀毫無自覺」，並排除其他龐大前提，從這個角度來看的話，各位應該都能認同這種現象可以連結到某種消費行為吧。現今，以東京為首的日本全國各地，相繼開設了大大小小以「生活風格店」為名，販賣「生活雜貨」的商店，其盛況恰可做為佐證。我們可以說，「生活風格」一詞泛濫的背後，潛藏著一個動機，那就是要激起消費者在這類店家中的購物行為。這絕非無的放矢的「陰謀

01 一九七〇至一九八〇年代的流行現象，指一邊單手拿著時尚雜誌或旅遊書（「An-Non」即為《an.an》和《nonno》兩本流行雜誌的簡稱），一邊單獨旅行或少數幾人一起旅行的年輕女性。目前這種用法已不太使用。

02 使用於一九八〇年代的流行新語，指感性、價值觀、行為規範不同於以往的年輕人。

論」。「二十一世紀的市場行銷理論」提出了「從物品到體驗」、「從擁有價值到使用價值」等煞有介事的標語，至今仍大受吹捧。仔細觀察這些標語就會發現，其本質皆不在於消費行為本身的遞減（只是改變消費目的）。請別忘了，「我們將提供絕佳的體驗」這句賈伯斯（Steve Jobs）的名言，還不是得靠著集中砲火式的行銷策略，來策動強大的報導宣傳，才能達到大量賣出的效果，帶來壓倒性的銷售額。這麼說，或許會被讀者認為筆者在吹牛皮，但不論如何，事實就是現代日本人在生活行為模式上所發生的性質變化，是透過以徹頭徹尾的資本主義為基礎的物品消費活動而來。用較為諷刺的口吻來說的話，生活風格的風潮其實指的是「『在生活風格店裡購物的生活風格』的風潮」，顯而易見地，包括雜誌、書籍、網路等媒體都在整個過程中扮演著重要的推手。

這種風潮的起源為何？關於這個問題眾說紛紜。在邁入二十一世紀之際，日本出現了「生活系」一詞，泛指各種以布置居家空間、製作生活小物為主題的日本雜誌所衍生出的社會潮流。「生活系」在社會中廣泛滲透。就筆者來看，「生活系」正是此種風潮的「準備階段」，因此要找到起源的答案，就要從「生活系」說起。「生活系」一詞，至今仍未成為一個確切詞彙，它不像「An-Non族[01]」、「新人類[02]」等流行語般不但具有確切形象，並且成為市場上的族群分類。但筆者以為，這並非否

定了這項潮流的擴散度與影響力，可說是一種擴散至各個世代、深入日本各地的綜合性生活風格（沒錯，正是生活風格）的「革命」，其多樣性的層面極為廣泛且難以捉摸，並孕育出一種無所不包的特性。要描述出「生活系」的全貌，並不花個數百頁篇幅恐怕無法言盡。

成為「生活系」潮流的主體，並引領著這項運動的族群，主要是（成年的）女性——這是一項不爭的事實。二○○三年創刊的《ku:nel》雜誌是這項潮流的推廣者與領頭羊，該雜誌的標語是「物品與生活皆有故事」。這句標語所要表達的是，從自己身邊的各種事物中找出「故事」，藉此在日常生活的各種事物中發現正向價值。在《ku:nel》以及其後如雨後春筍般出現的「生活系」媒體上，經常可見「用心」、「溫暖」、「和緩」、「自然」、「簡約」、「懷舊」、「手作」之類的關鍵詞。這些詞彙所要表達的是某種保守性的價值觀。他們在進行的是，對於煮飯洗衣、裁縫、居家布置、園藝、育兒、文藝活動這一類主要是傳統思維中女性平時在家庭裡所擔任的活動，（再度）提供建言。至於各種能引起男性關注的活略性價值觀，像是經濟能力的炫耀、社會地位的提升，或與此相關的社會性遠大抱負，（至少從表面看來）則是被棄之不顧。

這種價值觀廣泛為現代日本女性所接受（當然是維持在一定的人數，仍有無數多種其他「族群」，這點還是要事先聲明）的背後，可舉出兩種社會性的背景：一九九○年代後的日本經濟情勢變化（泡沫經濟崩壞後的「失落的二十年」，以及科技環境的變化（行動電話與網路的登場乃至普及）。只不過，這項背景可以說明所有進入二十一世紀後日本所出現的社會現象，因此有必要進行更深入的探討。然而，深究背後成因並非本文的主旨，所以只好「有機會再另行撰文探討」了。重要的是，從大的角度來看，這種「生活系」潮流所推崇的價值觀，自始至終都包含著與「美」有關的事物，就算用「愛漂亮（講究門面）」一詞替換也不為過吧。換言之，這不是單純將日本女性保守而傳統性的價值加以復興，反而是一種革新性的價值提案，讓大眾在陳舊因襲、黯然失色的日常生活中找出「美」的事物。容筆者一言以蔽之的話，則可以說「將毫無變化（也毫無提升）的日常生活，徹頭徹尾地加以修飾美化」，這種追求極致的概念才是「生活系」潮流的本質。

「生活系」的盛況，是靠著在前述的媒體中頻繁現身的眾多教主級女性楷模所撐起。其中多數是從事造型師、商店老闆、時尚總監、食物造型師……等工作的女性。這些擁有出色的審美意識（也可用「品味」一詞代換）的女性們，多數都積極公開展示自己除了在自家以外，所經營起的生活，並提倡涵蓋了各方面的綜合性生活風格。某種「『美的』生活改良運動」透過這樣的活動，在民間普及開來。正因具有這樣的性質，所以「生活系」自然而然地

連結到雜貨、家具、服飾等生活用品的推廣活動。前述的教主級女性們以改革急先鋒之姿，讓她們的愛用品、推薦品大大登上媒體版面，想要得到那些物品的群眾便形成了市場。而日本的「雜貨店」（或是與之相近的咖啡廳、時裝店）就成了此種現象的發生現場。多數雜貨店是採取「選物店」[03]（select shop）的形式，依照商店獨有的審美意識（主要是老闆本身的審美意識）挑選陳列於店內的商品。隨著「生活系」潮流的爆炸性擴散，這一類已拓展至日本各地的店舖中，只要是受到宣傳的商品，都因前述的群眾而迅速售出。再者，還有一些在這些活動普及之前就存在以久的老店，此時變得大受歡迎，陳列在店面的商品都是經過店長與員工充分過濾後才上架的，因此被視為得到了高度審美意識的背書，而其中越難買到的商品（大多是難以大量生產的手工藝品）越是一貨難求。

「一個人的生活風格，會展現在此人消費物品時的（美感的）選擇上。」這種透過消費所產生的溝通，是日本特有的，當然也是現代才出現的產物，但這種溝通並非限於女性。一九六〇年代末期至七〇年代，美國出現了對資本主義社會感到懷疑與抗拒的反主流文化。《全球概覽》（Whole Earth Catalog）一書，是基於此文化而編撰出的資料集，旨在促使意識改革，推廣「DIY」等獨立式的生活風格。受此書影響的日本編輯們，在一九七五年出版了《Made in U.S.A catalog》一書，但其旨趣與《全球概覽》幾乎是背道而馳。此書採取了物品型錄的形式，大量刊載著在對「（美感的）先進國家」的憧憬下所挑選出的「商品」，數量多得甚至令人疑惑怎麼連這種東西也能放上去。翌年，專為年輕人而設計的雜誌《POPEYE》創刊，《Made in U.S.A catalog》是它的前身。這本雜誌是介紹以美國西海岸為主的文化與物品，徹底頌揚消費的快感，它所帶動的熱潮幾乎可稱為一種社會現象。那些年輕人是透過物品的消費來展現新世代的價值觀（這既是一種生活的思維，也是一種哲學），而這樣的狀況直到現代也毫無改變，堪稱是「日本這個國家的樣貌」。

一九七〇年代後半至八〇年代，《POPEYE》創刊並紅透半邊天，此時日本正迎接消費社會的來臨。發覺「年輕族群消費者」的存在，不但為消費社會的來臨做好了準備，也在這樣的社會背景之下讓眾人的價值觀大大翻轉。這個時代，日本正值經濟的高度成長期，多數國民得到了充分的可支配所得，十到二十九歲的男女可自由使用的財富增加，針對這些人形成的消費市場所進行的商業活動急速成長。其中有一種商業活動，是將目標放在較年輕男性還未開發的「年輕（單身）女性」身上，並取得廣大市場，這種商業活動正是前面所提到的「雜貨店」。

開幕於一九七四年的「文化屋雜貨店」，為「雜貨店」一詞賦予了日本現在的使用定義。從生活雜貨、文具，到小玩意之類的物品，將這些過去被當成不同類別的商品，

03　一種小型店舖的型態，無特定品牌，根據該店之理念挑選商品陳列並販賣。商品類型涵蓋各種生活物品，可以說是一種複合式精品店。

以一定的價值觀加以網羅，（並摻入自創商品）一同陳列
販賣。這是一種劃時代的商業型態，絕不可能出現在過
去的專門店或百貨公司裡。七〇年代中期，日本品牌VAN
Jacket本著美國學院時尚（Ivy Fashion）[04] 的風格，以歐
美式生活風格的普及與深化為目標，開設了名為「Orange
House」的生活風格店，只是早了一步。仿效倫敦的
Habitat[05] 和The Conran Shop[06]，讓顧客在如超級市場
般的佶大店內，推著推車購物，成為大型商店的先驅。然
而，一九七八年該公司因經營困難而宣布破產。

真正的「雜貨」熱潮，是在不久後的八〇年代才來臨。
一九八一年，進口雜貨店「Afternoon Tea」與「F.O.B
COOP」，分別在澀谷PARCO 三〇的百貨公司中，以及東京
廣尾開幕。翌年一九八二年，西武百貨池袋店開設Habita
館；一九八三年，無印良品、六本木WAVE開幕，當這波
資本較大的雜貨店紛紛竄起的同時，也出現了靠個人經
營，與買家建立起友好關係的雜貨店，像是「Zakka」
（一九八四年）、「Farmer's Table」（一九八五年）。
雜貨店興盛的同時，以年輕女性為目標的媒體崛起，
並從旁為雜貨店鼓吹人氣、引領風潮。《POPEYE》創
刊隔年的一九七七年，同樣來自平凡出版公司（現為
Magazine House）的雜誌《Croissant》在此時創刊，該

04 流行於美國東岸名門私立大學聯盟「長春藤盟校」學生之間的時尚品味。
05 英國的家具與居家裝潢商店，由著名設計師康蘭（Sir Terence Ofby Conran）所創。
06 亦為康蘭創立之家具與居家設計商品，以設計師系列為主，價位與風格較Habitat檔次要高。

雜誌是以「透過日常生活思考、男性的生活方式、女性的
生活方式」為主題的新家庭生活雜誌，此外，該出版社為
《POPEYE》分支出的姊妹誌《Olive》，則是於一九八二
年創刊。這些雜誌以大篇幅介紹雜貨，傳達其魅力，而背
後的推手之一，就是早期的「（居家布置）造型師」。在
此時期，大小店家的老闆們，以及吉本由美、岩立通子等
造型師們，一同開拓出「雜貨」這項新興類別，並逐漸成
熟茁壯。

日本在經濟成長之下促成社會意識改變，兒童開始擁有
自己的房間，單身女性因升學、就業而獨居的人數增加，
這些應該與「雜貨」的購買階層之形成不無關係。現在已
蛻變為散文作家的吉本由美，在八〇年代中期以前，出版
其初期著作之時，仍在從事造型師的工作。閱讀她的初期
著作，就能一窺當時的風潮之盛，以及她們透過雜貨所追
求的價值觀。

其中一本著作《享受生活雜貨書 八十五個迷人物品》
（暮しを楽しむ雑貨ブック 八五ヶのすてきな物たち）
（一九八三年，Jakometei出版），內容是以散文的形
式，介紹為自己的生活增添豐富色彩的各種雜貨。到現在
仍可看到報章雜誌上出現「讓造型師愛不釋手的品項」的
專題報導，該書可說是這類企劃的濫觴。但書中最令人印

象深刻的是，吉本在文中將其中的許多品項認定為「雖然包括自己在內的許多人都熱切渴望得到，但（當時）卻又不存在於身邊的物品」。

吉本在書中提到了一段故事：「十幾歲左右，很憧憬咖啡歐蕾」的她，一個人住之後，便開始尋找在法國電影中看到「咖啡歐蕾用的碗公」（此書中並未使用「咖啡歐蕾碗」〔Café au Lait Bowl〕一詞），卻沒有一家店有在賣。吉本抱怨道：「一個也沒有。簡直難以置信。想要的人多到甚至來向雜誌詢問了，商店裡卻完全找不到。」

三、四年後，陸陸續續有朋友以「巴黎伴手禮」的名義帶回日本送她，於是她手上一口氣從零增加至五個，讓她感到「自己彷彿是急速成長的暴發戶一般」。她還說道，讓大家看到「碗公」如今在「Afternoon Tea」的店裡，隨便這樣一個「碗公」就買幾個。就像這樣，此書也能當成進口雜貨流入日本的記錄來閱讀。在這樣的記錄之中讓人感受到的是，這些造型師們對美的物品從發現到取得、推廣，這一路以來所付出的非凡努力，可說是一段「艱苦奮鬥」的歷史。現在說不定連百圓商店都有賣的「沒有任何裝飾的不鏽鋼製肥皂盒」，當時吉本則是在書中寫到，她曾在外國雜誌上看到兩三次，但德國和巴黎都找不到，所以在米蘭發現時令她喜出窒外。另外提到，她在洛杉磯郊外，買到一種用鐵絲穿過較厚的布料所製成的造形可愛的「曬衣夾收納」，同時也感嘆道：「日本也有掛在繩子上使用的曬衣夾收納，但全都是用塑膠製成的水

果籃造形。老實說，形狀也太醜了吧。」這些品項可說是當時在日本一般家庭中完全看不到的東西。

這些女性們展開獨立生活，得到專屬自己的生活空間，脫離老家裡鄉下坐鎮在客廳裡的暖桌棉被、電話防塵套等充滿生活感的室內布置，並能在充滿巴黎或英國雜貨的屋子裡，自由地表現自己的品味或興趣，這正是雜貨之所以能在日本興盛主要因素。然而，更讓人興味盎然的是，我們可以發現她們揀選出的雜貨品項，大多都具有「器物」性的感性，像是大量生產性與實用性。比方說，洗澡後用來擦腳的浴墊，吉本舉出在日本店家經常看到的是，使用長長的絨毛及花俏顏色的墊子，並嫌棄地寫道：「可以不要那麼毛茸茸的嗎？我又不是公主。」接著推薦由「Afternoon Tea」進口的法國飯店所使用的較薄的擦腳墊。吉本說她喜歡外國的信封或紙袋所使用的便宜紙張粗糙而質樸的感覺，「在日本就不行了。最近紙張越用越高級，什麼都要走高檔風。」「當然也有便宜的，但不知為何就是不可愛。他們是不是覺得便宜的東西，只要隨便做做就好？」對日本物品的品質問題，她提出了如此一針見血的評論。歐美的東西「不會像日本，因為材質粗糙主要故意搞得很高級似的；他們的東西乾脆俐落，不做作，我很喜歡這樣。」關於圍裙，吉本則是用較強烈的口吻批判道：「圍裙真是教人喜歡不起來。圍裙彷彿是家庭、主婦、小小的幸福……的象徵，令人生厭。」「最近的圍裙樣式實在教人火大。一下五彩繽紛，一下附圖案、一下又

荷葉邊的……有完沒完了，噁心死了。」同時，她說因為「圍裙是工作服」，所以推薦大家使用「漁港的年輕男性愛用的業務用圍裙」。

正如這些逸事所透露出的象徵涵義，當時她們所追求的多是「（主要是歐美的）」「一般人」所使用的大量生產品或業務用物品」，這一點可說是闡明現代生活風格風潮之歷史的重要關鍵。而在這些物品（實用品）上感受到美的感性，恰好可以連結到日本自古以來在茶道、民藝上特有的審美意識（實際上，雜貨在這個時點上，已經涵蓋了民藝所追求的品味）。由「F.O.B COOP」的老闆益永光枝首度引進日本的法國廉價耐熱強化玻璃杯「Duralex」，成為長銷至今的熱門大眾商品，這項「傳說」一般的事蹟十分著名。「Duralex」所擁有的近乎無趣的簡約、近乎俗氣的工業設計，可以說是在抗拒保有上個世代價值觀的男性們，強加在妻女身上的庸俗「可愛」與庸俗「氣質」，並展現出脫離父母、丈夫庇護，獨立生活的新世代女性之價值觀。

將進口雜貨的流行推向更高峰的重要因素，是自一九八五年簽署「廣場協議」[07]後所造成的日圓急遽升值。這是造成泡沫經濟猛烈擴大至一九九〇年的導火線，也使得過去較為封閉的海外即時情報與物品，爆炸性地流入日本（當然，海外旅行人數也快速竄升）。創刊於一九八八年，以志在工作的女性上班族為目標讀者的情報雜誌《Hanako》（Magazine House），可說是那個時代的象徵性存在。這個時代，法國麵包的日文說法從「France pão[08]」變成「baguette」，義大利麵則從「spaghetti」變成「pasta」，若是日本人聽到，應該多少都能掌握到那個時代的氛圍吧。此時，進口雜貨的需要與供給，也迎向了無止盡的泡沫時代，鄉村骨董（Country Antiques）、亞洲雜貨、渡假風等類型五花八門的雜貨店紛紛開幕。這也為九〇年代以後雜貨發展打下基礎，不過這個故事也只能「擇日再談」了。

透過在自己的生活空間裡「選擇／搭配／使用」物品，用自己的感性為生活增添色彩。假設日本人是透過消費物品來展現價值觀的話，理所當然地，我們就必須透過在既存物品中「選擇出某些物品」的形式來規定什麼是「美」。「select」（挑選）一詞是九〇年代以後在日本時尚或文化性雜誌、廣告中經常使用的物品的重要單詞，而「挑選者」（selector）是處於物品的「創作者」和「接受者」之間的角色。這種極端聚焦於物品的「挑選者」的現象，在探討日本關於「美」的文化史上，是一項非常大的重點。古來有千利休[09]對「侘茶[10]」的集大成、柳

08 和製英語，以英文的France加上葡萄牙文的pão。

07 美國、日本、英國、法國及西德等五個工業已開發國家，於一九八五年九月二十二日簽署的協議。目的在聯合干預外匯市場，使美元對日元及馬克等主要貨幣有秩序性地下調，以解決美國巨額貿易赤字。後來導致日元大幅升值。

宗悅[11]對民藝運動的發起，乃至白洲正子[12]、青山二郎等人的蒐集骨董，這些「從生活裡的物品（實用品）」中，找出美的『眼光』」自古以來源遠流長，想要從現代「挑選者」的「『眼光』」的現象中，尋找出這種「眼光」的存在，或許也不無可能。若將前述的「偉人」們，乃至藤原浩、伊藤正子（Masako Ito）、Sonya Park等現代「鑑賞家」，一概稱為「挑選者」的話，或許太過「武斷」，但若是說這些「selector」是提倡了某種審美意識（品味），帶頭引領大眾的存在，相信一定能得到相當程度的認同。

「Select」是指「挑選」，同時也有「搭配」的涵義。

從既有的設計或居家布置類別的脈絡，來看那些在二〇〇〇年代後興起並大學擴張的「生活系」潮流中得到支持的各種品項，會發現其內涵出乎意料地變化多端。西歐與日本的骨董、北歐或美國的現代設計、包含民藝的手工藝品、創作者不詳的大量生產實用品，乃至藝術性的單件創作，這些品項一定都經過了高度的混雜融合。筆者一路寫來的日本特有的「雜貨史」（雖然只是冰山一角），

也是造就此種狀況因素之一，而這種在國內封閉的環境下，從「差異化」的活動中衍生出的高語境（high-context）的感性，從極端的角度來說，恰可與茶道的開山祖師村田珠光稱為「使和漢之間的界線變得模糊」的茶道概念相互呼應。雖然其中可能夾雜著扭曲的崇洋媚外以及錯誤的傳統意識，但這種「截長補短的妙趣」只有忽略歷史上、邏輯上的一致性才能成立。而「截長補短的妙趣」不也正是日本一脈相傳的「祖傳絕技」。正如過去日本的卡通與時尚等次文化，以其核心性（僅為極端少數同好者所接受的感性）跨越了國界，向外國展現出其魅力一般，如今「生活系」的潮流可說是也正以相同的形式，逐漸獲得某種全球性。現代的「生活系」風潮，是基於這樣的文化結構所產生的再進口式的現象，以筆者個人的定義而言，將「生活系」和「生活風格」這兩相接壤的熱潮加以區分的疆界，就在於此（語境的全球化）。若要細說分明又只能「擇日再談」了，不過，筆者想在此處多說幾句日本人對於「雜貨」的感性，支撐起了某種關於「美」的

09 日本戰國時代至安土桃山時代，著名的茶道宗師，日本人稱茶聖。本名田中與四郎。曾侍奉織田信長與豐臣秀吉。

10 狹義是指一種茶道儀式，追求質樸簡單的境界，重視「在粗糙、不完美中，讓心靈達到豐盈」的精神。廣義是指千利休體系下的茶道。

11 生於一九八八年三月二十一日，卒於一九六一年五月三日，日本的思想家、美學者、宗教哲學者。發現生活中的民藝品的實用價值，提倡「用之美」，發起民藝運動。

12 生於一九一〇年一月七日，卒於一九九八年十二月二十六日，日本隨筆作家。

13 生於一九〇一年六月一日，卒於一九七九年三月二十七日，日本的裝幀家、美術評論家、骨董收藏鑑定家。

14 指同在這一個圈子裡的人，互相之間存在著高度的默契，許多事不必明說，也都能明白對方的意思。

日本獨特文化。筆者以雜誌、書籍、型錄等的製作為業，曾到世界各地的不少國家進行採訪、調查及私人交流，透過這些經驗，筆者對這種感性與其未來的可能性，有諸多感觸。日本人為何會這麼「熱愛物品」？全世界找不到像

日本國民這般持續不停消費著「美」。倘若我們能對這樣的事實，以不加批判的視點重新探討的話，一定能從而找到極富文化軟實力的「酷日本[15]」（Cool Japan）吧。

15
日本政府向海外推銷國際公認的日本文化軟實力，所制定的宣傳與政策。

3

這只是我的假說，近代日本工藝

廣瀬一郎

Ichiro Hirose
西麻布「桃居」店主　1948年生

所謂二〇〇〇年代，就是屬於三谷龍二先生、安藤雅信先生、赤木明登先生等明星創作家的十年，同時也是屬於支持這些創作家的粉絲們的十年，雙方互相形成了一個十分幸福的共同體。金澤21世紀美術館自二〇一〇年起，展出了為期三年的「生活工藝計畫」展，我認為這項展覽其實就是來自這個共同體所結出的美的果實。

客觀來說，未來將是物品難以賣出的時代，所以創作者和販賣者的處境確實都會變得十分艱難。

但仍有一群人這種處境下還願意選擇這份工作，並將艱困、苦難轉化成「喜悅」。只要這群人持續不斷地走下去就可以了。我想，未來將是一個美好的時代。

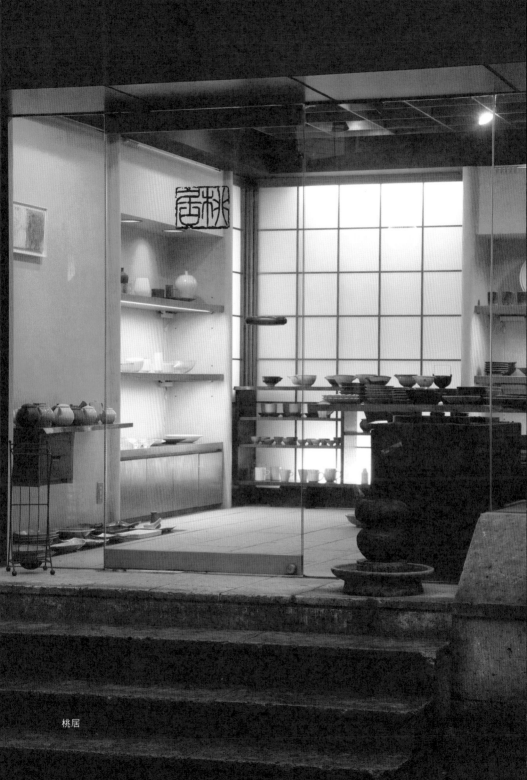

桃居

這只是我的假說，近代日本工藝的趨勢，似乎是三十年一個交替。我們可以看出一個趨勢在三十年間的變遷——出現，普及，達到高峰，成為權威，然後為下一個趨勢所替換。這次探討的主題「生活工藝的時代」，應該算是一九九〇年代至二〇一〇年代的趨勢。在此之前，一九六〇年代到八〇年代是一個趨勢，更早的一九三〇年代到五〇年代又是另一個趨勢。

一九三〇年代在日本是昭和初期，那個時期出現了一批稱為個人創作者的工藝創作者，他們的名字也傳入了社會大眾的耳中。他們就是所謂桃山復興[01]的陶藝家和民藝創作家，魯山人[02]就是其中一人。活躍於這個第一期（一九三〇~五〇年代）的創作家們，如今看來全都大有來頭，盡是文化界的精英份子。而他們的作品的接受者也都是創業家或大財主等經濟上的精英份子。一九五四年，日本人間國寶[03]制度問世，在陶藝方面有石黑宗麿、荒川豐藏、濱田庄司、富田憲吉，漆藝方面有松田權六、高野松山獲得指定為人間國寶。而一九五〇年代是第一期的創作家成為權威，得到他們應得地位的時期。

01 對桃山時代的陶藝之復興。桃山時代是豐臣秀吉掌政的大約二十年間，約為一五七六至一五九八。

02 全名北大路魯山人，生於一八八三年三月二十三日，卒於一九五九年十二月二十一日。日本藝術家、篆刻家、畫家、陶藝家、書道家、漆藝家、廚藝師、美食家等。本名北大路房次郎。

03 政府為保護「重要傳統藝術保存者」而制定的制度。

04 由日本政府官方舉辦的日本美術展覽會，簡稱「日展」。日展系則是具有此展覽之風格的派系。

到了第二期（一九六〇~八〇年代），個人創作者的人數大增，創作派系大開，可以分成傳統工藝系、日展系[04]、前衛系等等。在我的印象中，加守田章二先生、八木一夫先生、鯉江良二先生等人，是這個時代的明星創作家。接受者也拓展至大企業裡的白領階級、中小企業的經營者的等級，這是一個創作者和接受者都逐漸大眾化的時代。整個社會也處於高度成長期，這股向上提升的氛圍當然影響到了創作者，充滿個性、熱情有力的作品大受歡迎。

進入一九九〇年代後，泡沫經濟崩壞，社會的風潮由成長型轉為成熟型。生活工藝的創作家們在此時登場，可以想見，他們以廣受民眾接受，可改變做為背景。生活工藝的高峰應該就是在二〇〇〇年代。若問二〇〇〇年前後發生了什麼事，首先就是東京國立近代美術館工藝館在二〇〇〇年展出「觀賞器皿 深植於生活中的工藝」展。以近代美術而言，此種展覽十分另類，因為黑田泰藏先生、內田鋼一先生、赤木明登先生等參展，從事的工作都是接近生活用品的製作。二〇〇一年，《藝術新潮》雜誌編撰了主題為〈骨董鑑賞家所挑選的現代的器皿〉的特輯。挑選者有坂田和實先生和大嶌

文彥先生，坂田先生推薦了安藤雅信先生、內田先生，大嶌先生推薦了額賀章夫先生、上泉秀人先生等人的器皿。二〇〇三年，《ku:nel》和《天然生活》雜誌創刊；二〇〇四年，松本市美術館展出了以坂田先生、山口信博先生、中村好文先生為主導的「素與形」展。從我業界周遭的情況來看，持續到現在的器皿店鋪、器皿藝廊，印象中多數都是在二〇〇〇年前後開張的。更進一步來說，長岡賢明先生的D&DEPARTMENT或中原慎一郎先生的Playmountain，都是在那個時期開幕的商店，可看出「生活工藝」的趨勢與「生活風格」的熱潮幾乎是齊頭並進的。

所謂二〇〇〇年代，就是屬於三谷龍二先生、安藤雅信先生、赤木明登先生等明星創作家的十年，同時也是屬於支持這些創作家的粉絲們的十年，雙方互相形成了一個十分幸福的共同體。金澤21世紀美術館自二〇一〇年起，展出了為期三年的「生活工藝計畫」展，我認為這項展覽其實就是來自這個共同體所結出的美的果實。從另一方面來說，我想這也意味著生活工藝的形式化、權威化，但這項展覽是試著將某種現象加以整理並賦予其歷史性的定位，因此當然不是件壞事。

現在仔細一想才發現，無論是生活工藝的創作者或使用者，都是以泡沫經濟的世代為主要角色。我認為，歷經了他們的工作或生活有著泡沫經濟式的浮誇。我認為，歷經了

那個大量消費時代的他們，是基於當時的經驗，而將注意力轉向生活的內部，摸索著什麼才是貨真價實，什麼才是高品質的消費，並對此提出提案。若將這樣的「生活工藝的時代」看作第三期（一九九〇～二〇一〇年），此後二〇二〇年代的主要登場人物，就會是從未經歷過泡沫經濟的世代。他們對消費十分慎重，在量力而為的生活中只選擇必要的物品，珍惜地將物品使用到最後，並視其為一種喜悅。在創作者方面，現在仍深受三谷先生、安藤先生、赤木先生等人的影響，帶給人只著眼於「生活用品」的印象，但相信往後會逐漸分支出各種不同的層次。同樣是日用品的食器，有的創作者會強調創作家的特性、強烈的個人特色，也有人會致力製作不具名、量產性的作品。不僅如此，在傳統工藝的領域中，也已出現挑戰超高技術的年輕人，這令我感到十分新鮮。

另外，還有一些創作，雖是生活中的物品，卻不是有用的用品。比方說，現在出現了一些創作家，他們創作的是過去的美術概念所無法涵蓋的作品，像是渡邊先生、高田竹彌先生製作的小型藝術品。我想，第四期（二〇二〇～四〇年代）將會由目前正值三十幾歲的他們成為舞台上的主角。如此一來，工藝與美術的分界就會變得模糊曖昧，兩者的上下關係也會逐漸淡化吧。第一期至第三期的創作家們一直都非常在意西洋近代的美術概念。生活工藝的創作家們也是如此。二〇二〇年代以後的創作者，應該會是日本進入近代後，首度擺脫此種情結的一群創作家。

因為日本在明治時代以前，美術與工藝並沒有被區分開來，所以那樣的日本也可說是讓日本的美回歸其原貌。

我是在一九八七年開始經營這家店的。我還記得，剛開始我還對第二期的陶藝仍有著一種不熟悉的隔閡感。從當時就開始來往的創作家有川淵直樹先生、花岡隆先生、藤塚光男先生、村木雄兒先生等人，差不多跟我同個世代。對於八〇年代後陶藝家的權威化以及工藝作品的流通方式，他們也抱持著疑問的態度。那時，知名創作家的個展會場主要是在百貨公司的美術畫廊，主力商品則是茶道陶器、插花容器、罈甕等，食器不過是附帶性的作品。結果裝在桐木盒中一套五組的茶碗竟要價十五萬日圓，他們覺得這未免太荒謬了。

我和創作家之間是透過各種不同方式認識的。像是去有興趣的創作家個展參觀，與對方透過現場的交談而認識，或者透過一個創作家給我，有時候也會從顧客口中聽到我不認識的創作家。假日通常都是拜訪創作家的日子。剛開店時不像現在可以開個展，所以是集合十到十五名創作者的器皿，開設固定的常設展覽。八〇年代末是泡沫經濟的巔峰期，但桃居一直都是赤字，我是靠同時經營酒吧，用酒吧的營收來貼補，才勉強付得出店面

桃居開幕至今已有二十多年，我覺得我是以一種類似編輯者的心情在與創作家往來；不以同一類型的創作家來編排目錄，而留心於各式各樣的創作者、作品的現實感，這種做法對我來說十分有趣。現在，工藝的趨勢正來到一個巨大的分歧點，優秀的年輕創作家逐一登場，為我們帶來不同以往的故事。當然，從日本社會整體來看，我們面臨諸多不安因素，像是人口減少與社會保障的隱憂，以及超過一千兆日圓的國家負債等，而消費方式大概也會產生劇烈改變。所以不只是創作者和使用者，像我們這些販賣者也不得不跟著改變想法。那個只要是人氣創作家的作品，無論放在哪家店裡都賣得掉的時代，恐怕是一去不復返了。今後消費者所重視的，應該將是「向誰購買」、「如何購買」。未來的時代裡，消費者不只會挑選創作者，還會挑選販賣者。除了挖掘新的才能外，我們也有必要重新發現過去所忽略的才能。客觀來說，未來將是物品難以賣出的時代，所以創作者和販賣者的處境確實都會變得十分艱難。但仍有一群人這種處境下還願意選擇這份工作，並將艱困、苦難轉化成「喜悅」。只要這群人持續不斷地走下去就可以了。我想，未來將是一個美好的時代。

的租金的。桃居的經營是從進入九〇年代後才脫離赤字。

最近常聽到

小林和人

Kazuto Kobayashi
吉祥寺「Roundabout」、「OUTBOUND」店主　1975年生

受惠於個人創作家的增加，居住在城市裡的我們，可以在餐具櫃中擺滿手工的器皿，但相反地，到處都能聽到各種物品製造現場，正在發生基層師傅減少或高齡化的現象。

難道今日所說的「生活工藝」，是那些居住在都市或郊外，具有一定程度的富裕階層，才有資格使用的詞彙？

最近常聽到「生活工藝」一詞。實際上，「生活工藝」具體是指什麼，大概是被解釋為一種向創作者、傳達者、使用者各個立場所發出的提問，藉以重新檢視工藝佔據我們生活中心的物品與我們的關係。

若將我們每天伴隨著喜怒哀樂而經營的「生活」，視為在一個巨大的手掌之上，則「工藝」一詞，會令人聯想到是愛不釋手把玩在掌中的生活周遭之物，但不可否認的是，同時我們腦中也會浮現那些供在美術館、博物館的陳列台上，距離我們十分遙遠的存在。

有時，我們能在所謂的傳統工藝展等展場中，看見部分因為過於追求雅趣與技巧，而與平民的生活產生了隔閡感的工藝。這些工藝一方面讓人覺得，或許在技術的傳承上該給予肯定，但也無法否認它們的疏遠感還是太過醒目。

「生活工藝」一詞，似乎是有意把從我們所處的此岸漂遠而去的「工藝」，用名為「生活」的繩索套住，向使用者側拉近，但實際現況又是如何呢？

關於這十幾年來的工藝動向，雖然我並未鑽研過，但印象中展出的場地，已非停留在舊有的公開招募展、百貨公司舉辦的活動，或者以生產地的手藝品為主的店舖，而是隨著手工藝展覽會的興起、個人藝廊的增加，使得環境越來越有利於創作者的獨立活動。在此種風氣的連動下，有志成為創作者的人似乎也年年增加。

受惠於個人創作家的增加，居住在城市裡的我們，可以在餐具櫃中擺滿手工的器皿，但相反地，到處都能聽到

各種物品製造現場，正在發生基層師傅減少或高齡化的現象。再者，當眾人的焦點都集中在「手工藝」這項類別的同時，那些貼近自然、發揮當地流傳下來的固有智慧的物品製造工作，卻逐漸化為少數，這點令人感到十分遺憾。

難道今日所說的「生活工藝」，是那些居住在都市或郊外，具有一定程度的富裕階層，才有資格使用的詞彙？

雖然說得義正詞嚴，我自己卻是只有在心中嚮往大自然生活，實際上毫無移居的決心，為圖生活之便，而在東京武藏野這個不算都市也不算鄉下的地方從事買賣。

我的第一間店「Roundabout」於一九九九年的夏季創業，正如店名所代表的「圓環路口」之意，目標成為一個「具有各種故事背景的物與人交叉往來的場所」。開幕之初，店內是以工廠生產的產品為大宗，之後才慢慢增加個人創作的手工品項的比例。二○○八年開幕的第二間店「OUTBOUND」，雖然自己並沒有刻意區別，但不知不覺中就成了以手工藝品為主的店舖了。

前者大多是將重視日常使用性，同時以機能美為核心的物品，當作營業項目，像是業務用的不鏽鋼方盤、出清的軍品等；而後者則有不少是非日常性的，雖然仿造日用品卻有著殘缺的留白處的物品。至於其共通點，或許是都能為我們的生活帶來某種「用」（用處）。

做為「用之美」的關鍵字「用」，似乎傾向於解釋作「機能」。這麼說起來，確實可當作「用」的其中一種涵義。然而，我認為其實「用」可以分為兩個面向。

第一個就是「看得見的具體性機能」。換言之，就是那項物品在物理上所負責的功能。以杯子為例，就是從承接注入的水，再到把水注入入口中，能將這一連串的動作加以實現的功能。

另一個則是「看不見的抽象性作用」。因為一項物品對無法數值化的，但也不能因為如此就完全否定其存在。一個用品在無意之中對人的行為所產生的影響，或者，像一般物件般乍看之下沒有機能的造形物，對接受者所產生的心靈上的功效，應該也能算是一種「作用」。

丹麥的心理學家設計出一個名為「魯賓之杯」，分為黑白兩個部分的圖案。中央是一個白色的杯子圖形，但把視線聚焦到兩側黑色部分的背景底色，就會出現兩張面對面的人類側臉，而原本被當作杯子的圖形，便在瞬間轉換成白色的背景，也就是底色。

也許「用」的兩個面向——「機能」與「作用」，就像是魯賓之杯中圖形與底色的關係，接受者若以不同的角度看待，就有可能造成兩者之間的翻轉。

讓我來說說曾在我的店舖中發生過的真實故事。二○一三年的初夏，當時我在OUTBOUND辦了一場以「用的圖形與底色」為主題的展覽，陳列熊谷幸治、富澤恭子、渡邊遼三人所創作的以機能為前提與不以機能為前提的作品。

一名印度男性，買下了熊谷出展的作品。我告訴他這項作品雖然是形狀上是個器皿，但尚未做過防水的處理，他便回答我：「我不是把它拿來當盤子，而是想買來放在身邊，藉以想起周圍充滿大地土壤的故鄉。」另外，有一名具有音樂家身分的友人，向我買下了一個渡邊的鐵製的作品，其形狀像起土壤記憶的造形物，一晃動就會發出清脆的聲響，友人說：「我在想，可以把這個用在我下次演奏上。」

前者是讓喚起土壤記憶的作用顯現在器皿上，後者是透過想像力，讓狀似石頭的造形物產生新的機能。將這些事件稱為「使機能與作用圖形與底色一般產生翻轉的瞬間」也不為過吧。

因為有這兩個小插曲，才加深了我的想法，讓我更覺得，無論是當作一個具而創造出的物品，或是物件形式的造形物，兩者都蘊藏著「機能」與「作用」這兩項要素，要讓它們朝哪個方向開花結果，端看接受者如何看待它們。

此處，讓我們再回到生活工藝一詞來思考。若要深入探究人與物的關係性，最理想的形式應該是不只談機能面的物質關係，也從作用面的心靈關係切入，同時兼談兩者進行探討。但近幾年來，在生活工藝的提倡中具體探討過的物品，雖然是以美做為評價標準，卻給人一種仍是以機能為前提的印象。

現在，對於生活工藝這項提問，我身為一個傳達者想說

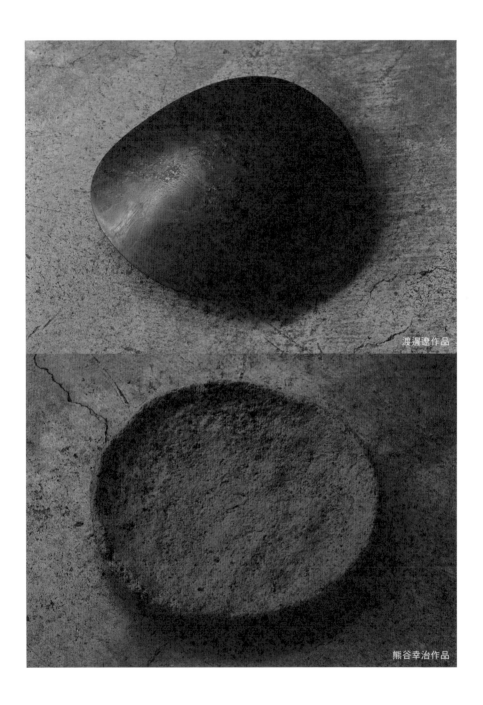

渡邊遼作品

熊谷幸治作品

的是：把不以機能為前提的抽象程度高的造形物也納入我們的視野，將其與用具齊頭並進地介紹給大眾，這種態度或許在未來會變得越來越重要。

只不過，要將那些造形物硬是說成「物件」，對我而言也有所掙扎，去年年底展出的第一屆「作用」展的特展中，我在導覽明信片上所使用的表達方式是「它們是置放在人們意識性的作為與無意識的領域之分界處的結界石，

或說是連接兩者的窗口，可以根據各種想像的賦予而改變樣貌的種子」。

我經常在思考該如何稱呼它們，但也必須注意，一旦給了一個特定名稱，它們或許就會被賦予某種不合宜的意義。當然我們也不能忘記，「生活工藝」這個命名本身，也可能產生同樣的危險。

4

去年在巴黎參加了兩次

安藤雅信

Masanobu Ando
陶藝家／多治見「Galerie Momogusa」店主　1957年生

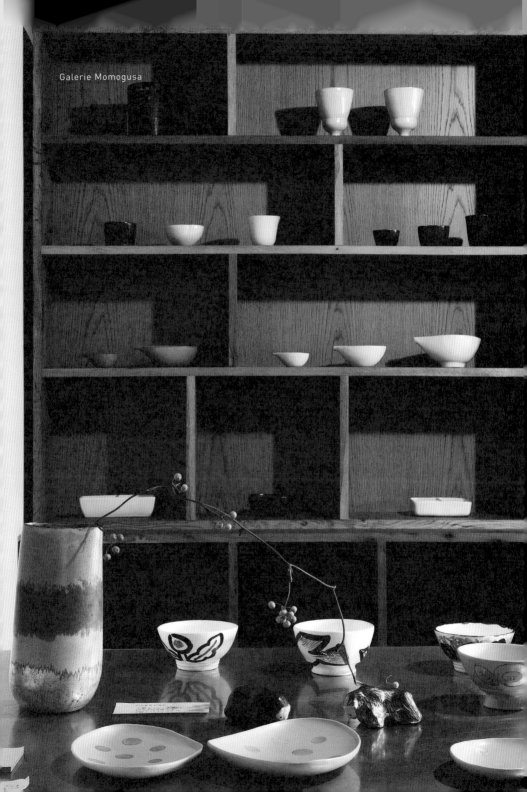

Galerie Momogusa

倘若生活工藝蘊含著什麼思想的話，我想就是「工藝」原本都只是就領域和時代這類縱切性的概念來討論，但現在卻加入了「生活」這個橫切性的視點。

去年在巴黎參加了兩次聯展。向法國創作家和旅居巴黎的日本人一打聽，才知道近來經常有手工藝博覽會在各個廣場舉辦。就連以現代美術為展出對象的藝廊，也會舉辦陶瓷器的展覽，感覺「fine art」和「applied arts」，也就是美術與工藝兩者間的藩籬已變得越來越低。從世代上來說，或許是日本與法國戰後嬰兒潮的第二代，這一代在感受層面上並沒有太大的差異。他們只是純粹以一種「希望生活中出現什麼東西」的感覺來看物品，而不在意是美術還是工藝。而且他們似乎認為，有這種感覺的最先進國家就是日本。尤其是陶瓷器的器皿。

我不認為日本現在的「生活工藝」到了海外也能通行無阻。以我的作品來說，咖啡杯和肥皂盒是沒問題，但淺碟、平盤就很困難。我曾將自己創作的器皿拿給義大利的設計師看，並告訴他：「這是根據你們國家十七世紀的盤子創作出的作品。」對方卻回說：「這怎麼看都是日本的器皿。」他們平日根本就不會拿造形歪扭的盤子來使用。將幾個盤子疊起來，從正對盤子的側面看過去時，必須呈現工工整整的長方形才行。對他們而言，這才是西洋盤子吧。

極簡主義（Minimalism）一詞，我們也經常使用。歐美與日本在內涵上有著很大的不同。唐納・賈德（Donald Judd）[01] 的作品就是很好的例子，將工業製品的箱子排列起來，無論從正面或從側面來看，箱子的線條都是筆直的。這就是他們所謂的極簡主義。其中似乎存在著自包浩斯

01 生於一九二八年六月三日，卒於一九九四年二月十二日，美國極簡主義藝術家。

02 一九一九年創立的包浩斯學校（Staatliches Bauhaus），是一所德國的藝術和建築學校，講授並發展設計教育。由於對於現代建築學的深遠影響，今日的包浩斯不單指學校，而是其倡導的建築流派或風格的統稱，注重造形與實用機能合而為一。

七、八年前，三谷（龍二）先生、赤木（明登）先生、內田（鋼一）先生和我，打算辦一個工藝雜誌。雜誌名稱的首選就是《生活工藝》，但這件事到最後都沒有談成。現在回想起來，會覺得我們之所以無法達到共識，是因為所處的領域不同。一邊是漆器和陶瓷器，一邊是木工和玻璃工藝，這兩邊的歷史觀是不同的。共同點是兩者對於八○年代泡沫經濟期的工藝作品，都存有「反抗」的思想。

但除此之外，漆器、日展、物件、民藝、手工藝的創作家們，傳統工藝還有許多要抗爭的對象，比方說……。所謂「抗爭」，是指夾在這些為數眾多的前輩之中，一邊嘗試錯誤，一邊開闢出一片屬於我們自己的天地。但另一方面，木工和玻璃工藝在日本只有五十年左右的歷史，所以沒有對抗權威的必要。因為我們幾個創作家有這種處境上的微妙不同，所以最後才會破局。

事實上，日本是從近年才開始普遍將陶器、土器的器皿使用於平日餐桌上的。在這之前，日用品是工業製品的瓷器，只有在客人來訪時才會使用土器的日式食器招待。這改變是發生於泡沫經濟時期，日本人開始取得世界各地的食材，飲食生活越來越多樣，餐桌上的風景也跟著改頭換面。所以，包括我在內的生活工藝創作者們，可以說是一邊反抗泡沫經濟，又一邊受惠於泡沫經濟。

（Bauhaus）[02] 以來，讚頌工業量產、否定手工製作的心態。

倘若生活工藝蘊含著什麼思想的話，我想就是「工藝」原本都只是就領域和時代這類縱切性的概念來討論，但現在卻加入了「生活」這個橫切性的視點。其實，這種做法已有骨董界的坂田和實先生正在實踐，而且這只是在延續六〇年代出現的次文化。所以，我們很難以陶器與漆器等的框架，或器皿與造形等的框架，去理解生活工藝與漆器等的框架，去理解生活工藝。但若與建築、音樂或時尚等其他領域加以比較的話，應該就比較能看出端倪。

「在迎接新的世紀的同時，脫離消費社會，重新思考『物品』與人的關係，是我成立藝廊的動機。我想透過特展和固定展覽，來介紹生活基本的食、衣、住之下的美術與工藝。」這是一九九八年 Galerie Momogusa（百草藝廊）開幕時的一段介紹文，當初的出發點至今不曾改變。現在在百草裡販賣展示的，不只是陶瓷器、食器，還包括衣物、布料、紙製物品，生活用品種種都有。剛開始的型態，只是蒐集自己生活中想要卻沒有的物品，但又不希望這是一家專賣生活用品的店舖而已，所以我就不斷強調：「這裡不是商店，而是藝廊。」誇張地說，這句話的意思就是，我想要推出一個能改變時代的特展。比方說，最近我們也會舉辦服飾製造商 minä perhonen 的展覽，為了不讓展覽變成一場拍賣會，我們策劃了時尚設計師皆川明與陶瓷器的聯展，還請他們為百草設計獨家布料等，讓參展者能看到他們有別於平日工作的一面。

陶瓷器也有分主流文化和次文化。以音樂為例，就像

是古典與搖滾。一場歌劇就算主角在演出前一天感冒，也會請替角上場演出。因為在這個領域裡，最重要的是基本技術，演出者的個人特質所佔的重要性，恐怕不到一成。但今天換作是搖滾歌手米克·傑格（Mick Jagger）感冒了，演唱會就會停演。因為在次文化中，個人特質、風格更勝於技術。生活工藝雖說是次文化，但並未因此不把技術當一回事，只是不以超高技巧的展現為目標而已。比方說，製作帶嘴酒壺或醬油瓶的話，就不能讓液體從壺口或瓶嘴溢出來。

日本工藝走向次文化，應該是以柳宗悅為開端。因為當時他身處於西洋精緻藝術（high art）的全盛時代，卻說默默無聞的工匠所製作出的陶器是優美的。我以為這是日本在世界文化史上值得自豪的思想。不過，我並不想被柳宗悅為陳述這種思想而提出的「用之美」所束縛，因為美並非僅限於機能美而已。

我所仰慕的陶瓷器，是長次郎[03]、本阿彌光悅[04]，以及近代的小山富士夫[05]的作品。他們的作品在材料、構思和技術上取得了絕佳的平衡。那是一種三位一體的感，不會特別偏重於任何一者。當然他們的作品絕非靠特色取勝而全無技術，但也不是空有技術而已。三者的共通點是姿態上的曼妙。這就是未來我在食器創作上所追求的，而我過去所做的嘗試是，將像茶道用品般非日常所使用的器皿才能具有的風格，帶到日常使用的器皿上。

03　出生不詳，卒於一五八九年，安土桃山時代的代表性京都陶藝家，樂燒的創始者。

04　一五五八年～一六三七年，日本江戶時代初期的書法家、藝術家。在陶藝、漆器藝術、出版、茶道皆有涉獵，陶藝方面以樂燒型式的茶碗聞名。

05　一九〇〇年～一九七五年，日本陶磁器研究者、陶藝家，同時也是著名的中國陶瓷器研究者。

我常對店裡的創作家說

大嶌文彥

Fumihiko Oshima
西荻窪「魯山」店主　1954年生

「器皿能夠改變生活」只是說得好聽而已，我不想把這種話掛在嘴上。

我從來不曾被設計出來的物品感動過。我總是對創作家們說：「不要設計，不要先在腦海中把形狀想好。」

魯山

魯山

前一陣子，我收到一名陶藝家的個展ＤＭ。拿起來一看，照片裡的盤子上竟然盛著蛋包飯。我心想，這也太失禮了。顧客最想知道的不就是器皿長什麼樣子？結果竟用蛋包飯這種平淡無奇的料理遮住了器皿。

我常對店裡的創作家說：「你們的目標顧客，是那些餐具櫃裡已經擺滿器皿的人。」而且這些人還不見得懂得鑑賞。因為許多顧客一來到店裡的對話就是：「有沒有○○師傅的器皿？現在沒有？那就不打擾了。」明明就有這麼多器皿，但他們連看都不看一眼。過去的顧客，即使去年買過了三十公分寬的盤子，也會因為今年的成品更好而買下相同的盤子。這種事幾乎不會發生在現在了。所以就算一直做同樣的作品，也賣不出去。創作者必須改變策略。

「這個器皿最好拿來盛放涼拌豆腐」，在這類具體想像下創作出的物品，其實是很好賣的。不過，買的人實際上會怎麼使用，就另當別論了。

跟我的店有來往的創作家，大約有十五名。我想這算是少的。我大約以一個月一次的頻率，在展覽裡買下自己喜歡的作品。我不喜歡委託販賣的形式，因為我不想用「賣不出去就退貨」的投機心態工作，既然要做買賣，就要放手一搏。

熱門創作家會接到許多邀請，而馬不停蹄地辦展覽。

一年可能辦個十場。但這麼一來，因為腦袋不工作了，靈感就越來越少，於是都在做一成不變的事。然後這個創作家就會被淘汰。身為一個人創作家，創意是比技術更重要的，因為他們和工匠師傅不一樣。

我不會告訴創作家，什麼東西不要製作。要做造形物也可以。因為展覽就是一場嘉年華會。顧客是真的喜歡才買，還是隨興而買，這種差異中也藏有啟發性的暗示。就算是未完成的作品也可以；我反而更想和一個敢拿出未完成品給我看的創作者來往。一個創作者如果精神不夠頑強的話，就無法堅持下去。現在這個時代，創作者不會因為的技術不佳就賣不出作品。

近年來，打算開店創業的人，比方說想開咖啡廳，就會買咖啡廳的書來看，直接模仿同業者來經營自己的咖啡廳，但這種做法最後一定會關門大吉。我的店是在三十年前開業，當時我到東京的青山和原宿去觀察時裝店，並將他們櫥窗的長、寬、高度當作參考。

我當上食器店老闆的原因很簡單，我原本是在玻璃食器的批發商上班，就是像在百貨公司裡賣的那種玻璃食器。後來，那家公司推出日本食器的店舖，而我當上了該店舖最早的店長。地點是在新宿，當時我才二十幾歲。那間店雖然有創作家的作品，但主要是賣有田燒[01]的瓷器，我們也會前往產地採購。我想，當時小孩若沒出生，我就不會辭去工作了。每當我這麼說，多數人的反應都是：「正好

01
出產於佐賀縣有田町一帶的瓷器。具有四百年歷史，是日本代表瓷器之一，亦是日本歷史上最早的瓷器。又稱為伊萬里燒。

內田好美的大盤子

相反吧？」但我那時候覺得，若我繼續待在那家公司裡，等到自己的孩子長大，說他想要唸大學時，我沒有自信能幫他完成這個夢想。

「器皿能夠改變生活」只是說得好聽而已，我不想把這種話掛在嘴上。因為我們身處於一個無論是現代或古代的物品都有人買也有人賣的世界裡。我之所以能開一間食器店，一經營就是三十年，我想是因為我認定這個工作就只是個買賣交易。有一位今天第一次上門的女客人，據說從事的是現代美術工作，她稱讚我在DM上寫的文字很棒。她說，當然不是文采出色的意思，而是可以深深地感覺到我拚了命地想把創作家的作品賣出去的那種焦心。我聽了很高興。

我在參加《藝術新潮》的座談會（二〇〇一年四月號特輯〈骨董鑑賞家所挑選的 現代的器皿〉）之前，就對陶藝家額賀（章夫）說：「做白瓷就要趁現在。」後來我們針對此事討論了兩三年，直到特輯出刊的前一刻，才有了具體的成果。嗅到白瓷熱潮即將來臨，是靠商人的直覺。那段時間，不靠知識而憑感覺鑑賞、購買物品的客人增加

了。而白瓷又是容易鑑賞的器物。

我從來不曾被設計出來的物品感動過。我總是對創作家們說：「不要設計，不要先在腦海中把形狀想好。」我們和生活工藝的創作者最大的不同，大概就在這裡。我的想法是：「在想好形狀之前就開始製作，未完成品也好，交出來再說。」若非如此，物品就會失去它的勁道。

我覺得現在創作者的缺點，是對其他創作家知之甚詳。我想是在網路上觀察過了其他人。太在意熱門創作家、熱門作品的話，就會在不知不覺中受到影響，做出來的作品也會有些相似。歸根究柢，以「暢銷」為出發點，是做不出出色作品的。

我希望年輕創作家也能多觀察古老的作品。因為那些作品有著器皿的終極完成形態。比方說，元祿年間（一六八八～一七〇三年）的伊萬里燒 02、瀨戶的石皿 03 等等。也不是說只要是古老的就是好的，只是某種樣式的作品，一直反覆不停地流傳製作下來，一定有其道理，例如使用起來很順手，或者不盲目地追逐流行。而這些理由

02 即「有田燒」。

03 江戶時代，街上的茶屋用來盛日式滷味用的陶器或半瓷（Stoneware）製的廉價碟皿。

可以成為創作上的啟示，我也希望創作者創作食器能以此為目標。

我開店之初和現在最大的差別，就是現在的顧客已不再是收藏家。現代人的想法是：收集一百個蕎麥麵沾醬杯能幹嘛？喜歡的圖案，純粹只是想要自己喜歡的圖案。市場上追求罕見的圖案，就算是珍品也可能滯銷。而且他們也不會已不再有狂熱愛好者或收藏家，就算是珍品也可能滯銷。因為現在的顧客，是將器皿看成了整體生活中的一項要素。

我的店裡也常有年輕客人前來，我也很喜歡跟年輕人聊天。像是為了替這次撰文取材，我就和幾位年輕客人聊了錢購買的顧客。

關於生活工藝的話題。他們可是很嚴苛哦。有人說聽起來很做作，有人說還不就是推銷手法。我覺得有所謂的，畢竟我們互相之間就是買賣關係。真正讓我覺得有所謂的是，生活工藝的人不肯談商業，滿嘴都是漂亮話，像是幸福啦，居家生活啦。

前一陣子，我收到一名陶藝家的個展DM。拿起來一看，照片裡的盤子上竟然盛著蛋包飯。我登時心想，這也太失禮了。顧客最想知道的不就是器皿長什麼樣子？結果竟用蛋包飯這種平淡無奇的料理遮住了器皿。對真正喜歡器皿、喜歡烹飪的人來說，看著器皿的照片，想像要在上面擺上什麼料理，是一種樂趣。而且這些人才是真正會花

5

我想寫一篇擲地有聲的文章

坂田和實

Kazumi Sakata

目白「古道具坂田」店主　1945年生

唉唷，什麼嘛，原來各家美術館的超有名珍藏品和知名高人雅士的收藏品，說穿了就跟平時我在家裡用的東西差不多，不過就是日常工藝品而已嘛。

我想寫一篇擲地有聲的文章，所以我先翻開了辭典，想查看「生活工藝」一詞，結果還查到了「生活潦倒」，就是沒查到「生活工藝」。這表示，「生活工藝」應該不是自早期流傳下來，而是頂多十幾年前才出現的年詞彙。我自己常久以來都是使用「日常工藝」這

活工藝；把我的上一個世代所說的「荒物[01]」，這些詞彙全部混合攪拌均勻，再灑上一點洗鍊感，可能就很接近「生活工藝」在今時今日的定義了。但語言是活的，會隨著時代的演進被我們搓揉變形，或變得更大更光輝，或變得細瘦，或變得深奧，或變

得輕薄。現在，這個詞彙有一種走自然路線的帥氣感，又帶著艱澀的工藝理論的血統。但我覺得，對於這些語感我們可以當作不知道、沒看到，但總有一天這個詞彙一定會逐漸定型，逐漸找到它的定義。

另外，「骨董」一詞就在日本又更加不知所云。雖然媒體和社會大眾經常使用，但在販賣二手古物的業界，卻沒什麼人在說，業界的分類是價格高的古物稱為「古美術」，體積龐大而價格低廉的則稱作「古道具」。在稍早之前，要對別人說出「我在經營古道具店」，還真有些不好意思，但如今有很多來自時尚或設計業界的年輕人，陸陸續續地投入這個領域，「古道具」已經被賦予了不輸「art」一詞的現代時尚感。順帶一提，在日本詞典《廣辭苑》裡，「骨董」是指「物以稀為貴或具有美術價值的古道具」。沒錯，這就是世人對骨董的定義。

01　指掃把、畚箕、竹簍等製作簡易的生活用品。

二〇〇六年，澀谷的松濤美術館館曾舉辦過一場展覽，名為「骨董誕生　日本所喜愛的古器物之譜系」，主旨是從室町時代（一三三六～一五七三年）以後日本代表性的骨董品，以及選擇它們、擁有它們的人身上，找出日本審美意識的核心價值為何，也就是選擇的標準為何，因此是

一場盛大而高層次的展覽。當這個特展的企劃還在準備階段時，館方策展人前來問我願不願意擔任展場最後一間展示區「骨董最前線」的負責工作。這是只有不知道骨董這領域有多可怕的人，才會提出的魯莽要求，當時我存著看好戲的心態，想說：「時代已經演進到連公立美術館都得克服這種不可能的任務了嗎？」然而，我手邊有的、都是

一些便宜貨，像是塊破抹布啦，或看起來一文不值的玻璃瓶。這些東西其實在很難跟那些具有日本代表性的骨董超級珍品同登大雅之堂。但故事總是千篇一律，一開始受到甜言蜜語誘惑的人，接下來就是一路直通地府大門，我到後來也開始態度動搖。不過，仔細想想，身處在展示會場中的人，要被指責痛罵的人，都是館方的策展人。一想到這一點，我的心情就變得輕鬆起來，因此決定接下這項企劃，並下定決心既然要做，就要做到「展不驚人死不休」。

第一天的開幕茶會，我因為沒有西裝而婉拒，但對方告訴我穿平日服裝也無妨，所以我還是來到了美術館的入口。看到門口停了一排黑頭轎車時，我又腿軟了。在附近逗留了大約三十分鐘，才終於鼓起勇氣入館。第一個展示

區是「侘茶的革命」，展區裡有細川家02 流傳下來的唐
銅細頸花入、刷毛目茶碗「殘雪」；下一個名為「茶道名
物」的展示區裡，有益田鈍翁所收藏的蒔繪厨子扉和蓮弁
殘欠；「民藝發現」區，則有柳宗悅慧眼識出的赤繪丸文
繫缽。後頭是青山二郎、接下來又
是秦秀雄04、白洲正子、安東次男05，一字排開全都是
日本超有名的骨董品和超有名的高人雅士。穿著氣派的紳
士淑女們站在那些骨董前，都略顯興奮。我負責的「骨董
最前線」是在出口旁的最後一區，這些看得如癡如醉的人
群，走進那間展區後會有什麼反應？破口大罵都算是便宜
於我了吧。我心想這下不妙，我的人身安全恐怕遭受威脅，
於是偷偷摸摸地逃了回來。順帶一提，我的展示品是從我
家附近的義大利菜小吃店要來的舊砧板、琺瑯製便當盒、
撿到的鐵圈、曬衣夾和北朝鮮抓蝨子用的拉門紙等，大約
幾十件全是不成體統的展示品。就算在展場遇到熟人，我
也實在不敢說出展場中有我的展示品。

過了幾週，我重新振作起來，挑了個一大早剛開門的
時間入館。在空蕩而寧靜的展場裡，我摘下了既定價值觀
的有色眼鏡，無視於物品的頭銜或收藏家的名字，仔仔細
細地端詳每一件物品。然後，我試著把展示品所標示的晦
澀難懂的名字，置換成自己在家中所使用的語言：刷毛目
茶碗「殘雪」在我家就是個茶泡飯用的茶碗；唐銅細頸花
入不過就是一個單插花瓶；蓮弁殘欠是佛像的殘骸；赤繪

丸文繫缽是醃漬物的碟子。唉唷，什麼嘛，原來各家美術
館的超有名珍藏品和知名高人雅士的收藏品，說穿了就跟
平時我在家裡用的東西差不多，不過就是日常工藝品而已
嘛。我平日常說，要用全然自由的眼光去鑑賞物品、挑選
物品，而一旦站上與平時不同的盛大舞
台上時，我也擺脫不了既定價值觀與權威思想，變成孬種
一枚，真是傷腦筋啊。於是，我又重新再參觀一次。這次
是一邊欣賞，一邊想像將展示品放在持有者所設想的建築
空間中時，會是什麼景象。千利休是侘茶茶室；柳宗悅是
結構堅實的民家；小林秀雄、白洲正子等人則是富麗堂皇
的個人宅邸。在那些場所中，每個人各自選擇、持有的平
凡日常手工藝品，一一發揮實力，完美地與空間調和。這是
先有了建築空間，才隨之而來的對物品的選擇。他們所選
擇的不是炫耀技術的超高完成度物品，或原料、材料的豪
華度，也不是誇示稀少性之類的自我表現性強的物品，反

而是以千錘百鍊後的成熟眼光，挑選出內斂並與環境調
和，產生出靜謐之美的物品。換言之，物品與建築空間的
協調搭配，這幾乎可說是日本人審美意識的核心價值。而
那些世世代代不被淘汰、內斂而靜謐的物品，就是為了某
個明確的用途，並使其更貼近我們的日常生活，而創造出
來的生活工藝品。

從這個角度來看，在其他國家只能得到次級地位的物
品，在日本卻是獲得了至高無上的榮譽。所以說，日本還

05 生於一九一九年七月七日，卒於二〇〇二年四月九日。日本的俳人、詩人、評論家。

04 一八九八年生，號珍堂。致力於古代美術品的探究與鑑賞。

03 生於一九〇二年四月十一日，卒於一九八三年三月一日。日本的文藝評論家、編輯、作家。

02 本姓源氏，榮盛於鐮倉時代至江 時代的武家。清和源氏的名門足利氏的支流。

寒川義雄的飯碗

真是個奇妙又有趣的國家。像中國、西歐等一度登上文明巔峰的國家，他們對美的評價都逃不出極盡人造的作品，這令我感到，與這些強國之間有海洋相隔而能不受影響的日本，真是位處在一個絕佳之地。把技術性完成度的高低當作美的標準，這種想法十分簡單明瞭，但要說幼稚也很幼稚。也正因如此，那些物品才會深受全球各地的富豪所喜愛。

話說，在這場「骨董誕生」展的展出同時，工業生產設計師深澤直人和賈斯伯‧莫里森（Jasper Morrison）所監修的「超級平凡」（Super Normal）展也正在展出。

這兩位設計師所挑選出的美的物品中，當然也包括了名設計師的工業產品，但大半都是出自企業內默默無名的設計師之手，且是在毫不特別的日常的、普通的、接近底線的必然性（民藝中稱之為「用」）之下，製作出的物品。像皮擦、冰淇淋用的木製湯匙、日本人所熟悉的黃綠瓶身的大和糊、迴紋針，以及理光GR的數位相機和Bose音響。甘拜下風。太好玩了，而且羨煞我了。展場裡充滿年輕人而熱鬧滾滾，相較之下，我們的「骨董誕生」展盡是一些叔伯嬸姨，而且零零散散。看過兩邊的展覽後，我好不甘心。因為我覺得，若能在兩個展覽之間，加入現代創作家們製作的生活工藝品，將全部連放在同一個展覽場地中，串連成一個連續性的展覽，就能明確地展示出這四百年來日本人是以什麼做為可使用的美的標準來製作物品、挑選物品的。

從日本戰國時代的珍貴茶器到現代的工業產品，日本人審美意識的核心之物，就是以日用為目的的一般生活工藝品。原本有機會將這種化平凡為神奇的自由深厚眼光，揭示在大眾面前，我們卻沒有這麼做，真是太可惜、太遺憾了。不過，未來一定要有人來辦一場這樣的反展，這不僅是為了我們日本人而已，因為現在最期待看到的反而是西歐的人們。這些人被認為是長久以來領導全球審美意識的一群，但他們現在正對自己所設下的標準抱持疑問。許多人在想，或許解決這個問題的答案，就藏在日本的美的標準之中。

有人說，每個人能夠接收到的美，都只侷限於其感受性的範圍內。對於美，我們不需要鋼鐵般的頑固信念。我只是想一邊從年輕人製作的工藝品上得到刺激，一邊讓感受性變得更加柔軟、更加深厚、更加寬廣。這意味著我們使用者也必須變得越來越成熟，才能對製作者、使用者雙方都好。

話說，日前我到根津美術館，看了日本國寶的大井戶茶碗「喜左衛門」。據說，平時是收藏在三層盒子裡。展示櫃前，大家都屏氣凝神地看得入迷。真是辛苦大家了。這時，我雖然誠惶誠恐，但還是試著思考「喜左衛門」和我家用的飯茶碗06 比較起來，哪個比較美。哈哈哈，其實也沒有多大差別，還不都是用土做成的碗。倒是「喜左衛門」有點發霉又髒髒的，而且，拿來當飯茶碗的話，看起來還是我們家的用起來比較順手。

06
吃飯、或飲茶皆可使用的碗型。

除了「生活工藝」外，現在的創作家　木村宗慎

Soshin Kimura
茶人　1976年生

所有茶道道具，包括利休形，都無法以「用之美」來解釋。那些是布置舞台的小道具。

說到碗足對於茶道用茶碗而言為何這麼重要，那是因為茶道用的茶碗是要拿來「欣賞」的。

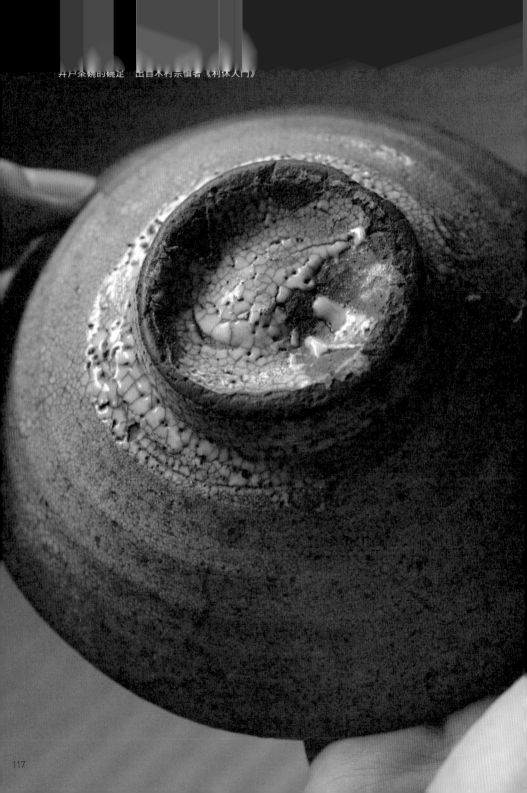

不只對「生活工藝」，現在的創作家都會使用「器皿」一詞，但我聽得不太習慣，總是會想說，「食器」這個稱呼不是挺好的嗎？

無印良品的高級化，我認為就是展現出「生活工藝」的一面。客觀來看，它們的理念是相同的。有人會問，這樣說的話，千利休的茶道不就也一樣了嗎？但那是不同的。

事實上，平時使用什麼樣的食器，根本不足為外人道也。比方說，有一個喜歡釣魚的老爺爺，他對釣竿很講究，對穿著就很隨便。無印良品或生活工藝就在這裡，對無意挑選的物品，只要使用它們的東西，就不必挑選也能顯出一定程度的格調。

幾乎所有的茶道道具都有利休形[01]。這就像是茶道的無印良品，利休形就是基本款。如果想要有一個無論何時都能使用的道具，這時選擇利休形就錯不了。說穿了就是這樣。

所有茶道道具，包括利休形，都無法以「用之美」來解釋。那些是布置舞台的小道具。這種道具的美學就是，只要你想使用一個道具，就算它不好用，你也要把它使用得好像很順手的樣子。

01　千利休喜好的茶具樣式，一般指具有流暢的造形。

無論是茶道或生活工藝，都是讓「日常」變得「非日常化」，在這一點上兩者或許很相似，但我們很難說生活工藝的創作者是刻意這麼做的。再說，非日常化的日常，就是非日常了，所以日常已不存在於茶道之中。

有時我會關注生活工藝的創作家們所製作的茶道用茶碗，我覺得經常分不出它們與飯碗的差別。首先，它們的碗足不像茶碗。說到碗足對於茶道用碗而言為何這麼重要，那是因為進行茶道用的茶碗是要拿來「欣賞」的。因為茶道的前提是，進行茶道之人都喜愛茶道道具，喝完茶後一定會一邊旋轉茶碗一邊鑑賞。所以茶碗上應該要有各種值得欣賞之處。過去流傳下來的器物中，即使只是茶碗代用品，也有些會在碗足做出變化。所以，以茶道道具而言，就算整體形態再怎麼好看，只要碗足不精緻，就是廉價品。

看了金澤21世紀美術館的「生活工藝計畫」的圖鑑，以及瀨戶內生活工藝祭的書後，我的感覺是好像樣品屋。漂亮是漂亮，但我大概無法住在這樣的空間裡。漫畫沒地方擺，便利商店的塑膠袋也是。人類的居家生活應該更加有現實感才是。茶道雖然也是在唱高調，但它是有自覺地在唱高調，和人生中的庸俗互為表裡。

有些人主張挑選是一件重要的事，而且還是對最末端使用者來強調。我覺得，與其如此不如把價格抬得高高的。過去的人應該比現代人更認真挑選生活用品。因為東西昂貴，所以要買的話就想使用一輩子。現代則是充斥著廉價、用完就丟的物品。我認為在這種狀況中，真心希望別人認真挑選的話，與其盡說出一些情緒性的發言，不如抬高價格比較實在。

事實上，我覺得「挑選」是一種缺乏平衡的行為。中學時，我曾以茶道為志向，但我不是生在茶道世家，而是在鄉下長大，所以時間和零用錢都全花費在書本上。我想我那時候應該是個怪人。現在大概也差不多，仍過著一種不受非日常帶來的喜悅。一片空白的底色，是為了襯托出那一點鮮紅而存在的。平衡的生活方式。而從我這種人的角度來看，生活工藝的

世界實在是太均衡了。

永井荷風的晚年就令我十分崇拜。我覺得他是最出色的高人雅士。他把生活道具放在伸手可及之處，身邊既有色情荒誕的雜誌，又有法文原文書，既是吃到一半的烏龍麵，又是資生堂的冰淇淋。我在他身上感到的是一種既非生活工藝式的，也不是資優生式的俐落。

綻放的花朵為何吸引人？我想是因為那是自然中的醒目之物吧。那是一種不尋常之物、缺乏平衡之物的魅力。所謂生活的豐盈，或許正是因為在平淡的日常中，偶而能享受非日常帶來的喜悅。一片空白的底色，是為了襯托出那一點鮮紅而存在的。

6

美術大學的入學考中，石膏素描

山口信博

Nobuhiro Yamaguchi
平面設計師　1948年生

二〇〇〇年代中期，我猛然發現書店的生活系和工藝相關書籍，以及烹飪書籍的專區，放眼望去盡是「白色的書」。

「黒田太藏展」文宣　設計｜山口信博

美術大學的入學考中，石膏素描是必考的項目。設計系的應考生要學習在浸濕展平過的肯特紙上，巧妙地利用軟硬度從3B到3H的鉛筆，畫出白色石膏像的素描畫。

那素描室是一間窗戶大大地向北敞開的白色空間。豎立在素描室中的石膏像也是白色的。窗戶之所以大大向北敞開，是為了不讓太陽光直接照射石膏像，並且讓素描室一整天都有穩定的採光。

我每週都會在這間素描室裡畫出一張素描畫，從週一到週五的上午三小時，共計十五個小時。我記得週六是講評日。因為一年大約有五十週，所以一年就會畫出五十張石膏像素描。

因此，每個週一早上都是一場爭奪戰，因為先到的人才能先選擇自己擅長的角度作畫。要是因貪睡而晚到的話，肯定只剩下石膏像正前方的順光座位可選。

要在順光座位畫出一幅好素描，必須具備分辨白色在強光中的微妙差異的辨別能力，以及畫出這些差異的素描技術。所以，只有還搞不清楚狀況的初學者，或重考多年的勇者才會選擇這個位置。

為了應考而開始上美術補習班的我，第一次碰上的就是這個順光位置。因為石膏像看起來全是白晃晃的一片，所以我只畫了石膏像的輪廓就交出了畫稿，講評時評語慘烈，指導老師說我畫得跟漫畫沒兩樣，引來哄堂大笑。以結果而言，我度過了一段漫長的重考生涯，那段時間我都在白色的素描室中，持續地看著白色的石膏像。雖

然素描能力沒進步，但我覺得或許是這樣的經驗，讓我培養出持續觀看靜物的耐性和對物品的觀看能力。所謂的觀看能力，是指同時具有感受性和分析性的理解力。二者缺一，就無法具備觀看能力。

重考生涯中，總讓我隨身閱讀的是，北園克衛[01]的詩，以及北園克衛主辦的獨立雜誌《vou》。我雖然是從高中時代就開始看《vou》，但是在重考時期，我才著迷得每期都要在第一時間到神田神保町的東京堂書局購買，並埋首閱讀。

在為石膏像寫生奮鬥的同時，有些叛逆，又有充滿光明的虛無主義，又反人性的《vou》，令我感到十分具有都會感而又教人憧憬，雖然北園克衛和其他詩人同好寫的詩有些難懂。在那個一切向美國文化看齊的時代中，《vou》似乎也散發出一種另類的歐風。每期的《vou》，北園克衛都會在後記中對現代美術、現代音樂寫下短評，或介紹海外的最新藝術動態，而我總是翹首期盼著每期的後記，並根據他的短評和介紹去看展覽或聽音樂。

當時我漫不經心地思考著，現代主義的白色背後，有著西歐近代的自我懷疑和自我解剖；不過，日本對留白也有著獨特審美意識，就像平安時代的繼色紙[02]上的零散文字間的空白，看來這種審美意識是普遍存在於不同文化中的。我那時一邊身處於不見出口的重考生活中，一邊接觸著藝術的最前線，雖然說這麼做很缺乏平衡。結果我也確實有很長的一段時間，為這種不平衡所苦。

01 一九〇二年～一九七八年，日本的詩人、攝影師。中央大學經濟系畢業。本名為橋本健吉。

02 日本的書道（書法）名帖。

北園克衛的第一本詩集是《白的相簿》（一九二九年），生前最後的詩集則是《白的片斷》（一九七三年）。一九六〇年，北園克衛在瑞士雜誌《Spirale》第八期的混凝土詩篇特輯中，發表了〈單調的空間〉的一節，並因此一躍成為享譽國際的詩人。

單調的空間

白的四角
之中
的白的四角
之中
的白的四角
之中
的白的四角
之中
的白的四角
之中
的白的四角
之中
的白的四角

的：「象形。化成白骨之頭蓋骨的形狀。因受日曬雨淋，肉皆落盡，只剩下白骨的骷髏形狀，所以有『白、白的』之意。」

我想，一定是重考時期在素描室裡的經驗，以及身為《vou》忠實粉絲對白的偏愛，敦促著我在往後的日子裡思考留白，思考底色與圖形、陰與陽、正與負、天與地等的二元同體關係。當然，我所從事的「折形[03]」的工作也包含在其中。

經過了一段迂迴曲折的故事後，最後我終於找上了設計師，但現實的工作和我初學時的志向相去甚遠，結果只是不斷地消磨我的熱情。我仍舊無法找到和現實之間的妥協點。最後忍耐不下去而辭去工作，雖然成為一個自由接案者，但狀況並未改善，我幾乎處於失業狀態。

正當我思考著，應該將一切空白還原（Tabula rasa[04]），回到最初的心態時（一九九〇年後半），我接到陶藝家黑田泰藏的DM設計委託。現在回想起來，那是一件非常幸運的事。那時，黑田泰藏也是在嘗試過各種錯誤後，才剛剛開始投入白瓷器皿的製作。

當時，器皿的拍攝方式有一套固定模式，就是使用黑色背景，從旁邊打光，讓器皿在構圖中成為一種戲劇性的造形，或者用灰色的背景，闡釋性地拍攝出器皿的質感或顏色。有時視情況而盛上料理，演繹出器皿使用時的場面。

然而，黑田泰藏的白瓷，展現出了旋轉轆轤所創造出的緊實感，讓我感到它在抗拒著舊有的攝影方式。單靠轆轤旋轉成形的瓶口製作方式，是極具危險性的，但這就是黑

04　03

晚年，北園克衛與松岡正剛、設計師杉浦康平，在雜誌《遊》第八期上（一九七五年）進行三人對談。他在談話中回顧自己的詩人之路，並說自己是以減法前進，減法的盡頭就只剩下骨頭了。此外，他也自白道，〈單調的空間〉一詩是從至上主義（Suprematism）的馬列維奇（Kazimir Malevich）作品中得到靈感。漢字的「白」在白川靜的《常用字解》中，是這麼解釋

拉丁文原意為「白色的書寫版」。英國哲學家約翰·洛克（John Locke）用以指稱如白紙狀的心靈狀態。

日本以紙包物的一種禮儀作法，用於餽贈物品或室內裝飾等場合。

田泰藏的特色。在那瓶口上，彷彿能看見捏陶的手離開器皿的瞬間。我想到的是，對焦於瓶口，景深調淺，讓觀看者的注意力集中於瓶口的造形。

再者，我為白瓷挑選白色背景，將相機角度設置於正俯瞰、正側面等非戲劇效果的位置，打燈也幾乎是順光。因為我覺得，黑田泰藏的作品有充分的實力，能承受住這種排除一切闡釋性的客觀拍攝手法。如今回想起來，一定是素描室的經驗和對北園克衛的著迷，遠遠地影響到了現在。

印刷技法中的「去背」，可以讓背景變成白色。這種技法是先裁切下器物的形狀，再對影子的濃淡進行調整。但我沒有採取這種方法，而是反覆嘗試在白色背景的留白處加入黃色、紅色、藍色的最小網點。因為我不想讓「留白」只是多餘出來的「白」，我想賦予其意識，讓它成為與「圖形」有相等價值的「背景」。因此，我必須在拍攝的現場確認，和製版人員面對面地傳達指示，進行印刷時也必須在場確認。

後來，黑田泰藏的白瓷逐漸走向無釉。設計上則不斷琢磨於如何呼應無釉的外觀。我們也試著以兩種版式並用的方式，照片採平版印刷，文字則是活字印刷。於是，我度過了與黑田泰藏的活動並肩同行的數年。

從那時起，委託我設計生活系或工藝相關書籍的案子增加了。二〇〇〇年代中期，我猛然發現書店的生活系和工藝相關書籍的專區，以及放眼望去盡是「白色的書」。許多平面設計師為了將委託者交付的材料，以自

己的手法表現出來，所以經常使用的方法就是，盡可能地把印刷空間塞得滿滿的，呈現出一幅富有緊張感的畫面。而且，往往又是使用格線，又是對字型十分講究。但我是從材料的形成階段就參與其中，所以完全不需要使用那些手法。結果，看起來反而像是沒有用上任何設計師的技術，甚至還被稱為「什麼都不做」的脫力系[05] 設計師。

而我的白色設計之所以為大眾接受，也是這個緣故吧。

柳宗悅所提倡的民藝運動，是地方文化的特殊性對近代所提出的異議，這種特殊性甚至包含著帶有惡魔性質之事物。但近代化逐漸奪去地方色彩，改變我們的居住環境，乃至飲食文化。尤其在飲食文化上，義大利、法國、中國、韓國、民族料理，都已出現在日本家庭的餐桌上。因此，民眾所需求的是能盛裝多樣性食物的新器皿。而這種器皿大概就是要無國界感，具有現代感，顏色為白色，造形簡約吧。我想我的白色路線，就是在這種情況下，和時代的氛圍產生了共鳴。

生活工藝的創作者和使用者的族群剛出現時，「折形」從一個不同於平面設計的領域出發，它是摺疊素淨的白色和紙，用於包裝贈答物時的一種禮法，具有深度的精神性。現在我的興趣，已從表象性的顏色、形狀上的簡約，逐漸轉而追求更深層的「白的神聖性」。我總覺得，在那裡我能找到自己長久以來所不停追求的「白」的本質。

127

我的故鄉三重縣伊賀市丸柱

山本忠臣

Tadaomi Yamamoto

伊賀「Gallery yamahon」店主　1974年生

植松永次作品

我是土生土長的三重縣伊賀市丸柱人，這裡是著名的伊賀燒[01]產地。雖然已不及昭和初期的全盛期，但現在此處仍有許多陶藝家和製陶所。因為我們家就是在經營製陶所，所以自我懂事以來，提到「工藝」指的就是陶瓷器。

回到老家後，我就開始專注於繼承家業。花了一番工夫才讓一切安頓下來，這時，我發現老家一間沒有使用的倉庫。這個倉庫的空間，非常適合當成一個陳列作品的藝廊。不如將這裡改裝成藝廊看看。當我開始這麼想時，對建築設計工作曾一度放棄的熱情又湧上了心頭。

成立一間藝廊，該如何營運？又該如何進貨？如何販賣？──我都還未仔細思考這些問題，就一股腦兒地打造著理想中的藝廊形象，並根據這個形象設計、施工。最後所完成的就是現在的「Gallery yamahon」。雖然剛完成時，就算只是盯著那空蕩蕩的空間看，也能感到滿足，但因為這是一間藝廊，還是必須開始營運。但我當初並不是因為很想開設藝廊而打造這個空間的，所以連要展示販賣什麼心裡都沒個譜。於是，我先從伊賀燒、信樂燒等想得到的陶瓷器開始探訪。可是，這種情況下找到的器皿，似乎都和我打造的空間不太協調。

正值此時，我遇見了造形藝術家植松永次先生的作品。植松先生的作品給我的印象，不同於過去我所知的陶藝，

父親上每天都排放著父親製作的器皿。小時候，母親每個季節摘回來的不同花朵也會插在陶器花瓶中。一畢業就開始幫忙家業也是理所當然。

父親的工房位在距離我們家有一段路程之處，因此哥哥和我每天放了學，都會直接回到父母和師傅工作的工房。父親主要製作的是日常用的各式器皿，並非所謂的工藝品或傳統工藝。小時候，我會趁著父親不注意，偷偷放下書包，跑去山上或河邊玩耍，但運氣不好被抓到時，就得留在工房裡幫忙。

有時用練土機攪拌黏土以排出空氣，有時將薄片狀的黏土填入石膏模型，塑成器皿的形狀，有時替完成素燒的器皿上釉，有時幫忙將成形的陶土放入窯中。負責指導的父親，會分別指派不同的工作給我們兄弟倆，其中我最喜歡的是在飯碗等器物上，用毛筆畫出麥藁手[02]或筆頭草的圖案。

快要二十歲時，我在大阪的建築設計事務所工作。正當

我是土生土長的三重縣伊賀市丸柱人，這裡是著名的伊賀燒[01]產地。我在準備邁向獨立生活時，發生了一件預料之外的事。我想了很多，最後決定放棄獨立生活，回到老家。會這麼做當然有很大一部分是為了父親，但現在回想起來，也許是我對都市裡的生活感到有些疲憊了吧。

01 產於三重縣伊賀市信樂的陶器，發祥自一千三百年前的天平年間，是日本屈指可數的古陶器。

02 一種麥稈般的放射狀條紋的圖案。

03 以滋賀縣甲賀市信樂為中心所生產的陶器。信樂窯是日本六大古窯之一，當地窯業可追溯至奈良時代的天平寶字年間（七五七～七六五）。信樂燒的繁榮則是從室町時代開始。

獨特的造形和黏土的柔軟感是其特色。植松先生也製作出許多只將黏土加以乾燥而不經窯燒的浮雕，以及巨大物體藝術、裝置藝術等作品，並從田地的龜裂、積水等自然景觀中得到轉化成作品的靈感。

我深受植松先生的作品吸引，偶爾會到他的工房，和他談得渾然忘我。我和植松先生經常一聊就聊到傍晚，所以有時他會邀我一起共進晚餐。

植松家的餐桌上使用的是自製的湯碗、飯碗、碟皿。每一個器皿都展現出了黏土的柔軟材質感，彷彿溫柔地環抱著器皿中的料理一般，散發出落落大方的氣息。他的酒器既不會帶給人裝腔作勢之感，也不會散發出強迫他人接受的自我色彩。這讓我越來越陷入植松永次這位創作家所創造出的世界和作品的魅力之中。

事實上，當時的我從來沒有買過陶器的器皿。一個人在大阪時，也只有買過瓷製西洋餐盤和刀叉等餐具，完全沒有購買陶器的經驗。或許更正確地說，不是「沒有」，而是「無法」。因為自小就生在一個充滿陶器的環境中，只要想做自己就能做出器皿，所以陶器對我而言不是一種需要買的物品。我與植松先生的交流，讓我直接感受到了陶器的魅力。後來，我終於遇見了讓我打從心底想要「留在身邊」的作品。那是展示於植松先生個展中的一個小花瓶。瓶身約十公分高，從瓶足到瓶口皆有焦黑，且留下微微指痕。

這是我有生以來第一次購買陶器。我可以透過這個花瓶

感覺到人、感覺到大自然，甚至好像能感到和宇宙相通的脈動。而這個花瓶成了我日後的引路石。我想，若非這次經驗，我恐怕不會展開藝廊的經營，就算經營了也不會持續至今吧。

———

我決定讓我的藝廊開幕。為了發現更多創作者和作品，以及了解城市裡的藝廊型態，我前往東京、京都，探訪了許多店家。其中有兩家店，到現在我依舊會前去。分別是東京目白的古道具坂田和東京表參道的Zakka。

我至今仍清楚記得第一次走進這兩家店的感覺。古道具坂田的老闆坂田和實，在骨董的世界裡，拋開了既有概念，以柔軟的心靈與眼光，發掘出世界各地各種古物的美。Zakka的老闆吉村眸，為大眾提供了同時是日用品也是美的器皿或用品。正要開設藝廊的我，看到兩家店的型態後，深深受到衝擊。他們不僅陳列的商品不同以往，從對物品的選擇到展示方法，整間店裡都洋溢著老闆本身的審美意識。兩人的共通點是，不以既有概念或物以稀為貴來挑選物品，而是在生活空間中培養出的審美意識為核心價值，即使在泡沫經濟時期也不受社會氛圍左右，向大眾提出過去不曾有過的對美的提案。也許就是這種經營型態所散發出的吸引力，讓他們的顧客不限於對骨董、古物有興趣的人，還包括工藝創作家在內的許多創意人。

數十年來，兩人也以拓荒者之姿，對工藝界產生深遠的影響。這個影響就是讓大家的觀念從「工藝是存在於特

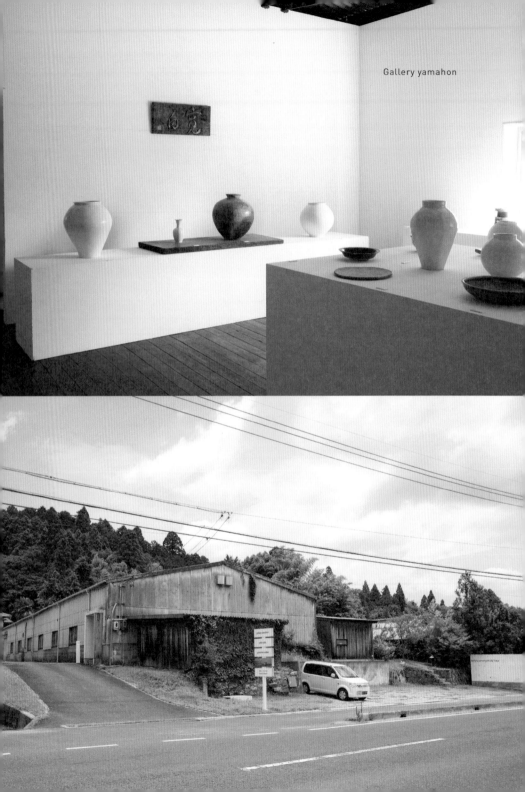

Gallery yamahon

別空間的美術作品」轉變為「工藝是日常生活中的美的用品」。

二〇〇一年春，「Gallery yamahon」開幕。首次的展覽是植松永次（陶）、小島憲二（陶）、小林千惠（陶）、山本忠正（陶）、山本認（木）的聯展。但是這間悄悄開在伊賀山村裡的藝廊實在鮮為人知，來訪的都是一些認識的人。我大概持續了五、六年白天開藝廊、晚上打工的刻苦生活。

當我開始經營藝廊時，我就答應了自己要做到一件事。那就是無論如何，往後的十年都要持續舉辦自己真的有自信能端上檯面的展覽——這是為了讓我在工作上不令自己蒙羞，隨時都能歡迎植松永次先生、坂田先生、吉村小姐等我所尊敬的人前來參觀。但我仍歷經了多次精神上或經濟上的窮途末路，這時候我總是會想像著古道具坂田和Zakka一定也經歷過這樣的時期，並以他們為努力的目標。此外，在藝廊中展出作品的創作家，以及為我許多溫暖的鼓勵話語，這些都成了支撐我的動力。

就在這個時期，我得知有許多位處於不便地帶，但各具特色的藝廊陸續開幕。像是岐阜縣多治見市的「而今禾」、長野縣長野市的「夏至」、三重縣龜山市關町的「Galerie Momogusa」、長野縣的「夏至」。這些藝廊是以工藝創作家的展覽為經營主軸，除了器皿以外也販售生活雜貨、植物、洋裝、雕

刻作品等等，可以感受到藝廊老闆的審美意識是著眼於日常生活的。而我也擅自對這些藝廊懷抱著革命同志般的情感。

日前，年輕陶藝家安永正臣先生在Gallery yamahon辦的展覽才剛結束。我與安永正臣先生已往來了六年之久，但這是他第一次在Gallery yamahon舉辦個展。我們是因為他到我的藝廊來給我看他的作品而認識，永安先生說他希望自己的創作是以造形藝術為主，而非器皿。當時，我的店裡雖然沒有他的作品，但後來只要接到他寄來的個展邀請函，我都會儘量捧場。

這樣的關係前續了數年後，安永先生除了立體作品外，也開始製作起器皿。令我掛心的是，不論是在立體作品上或器皿上，我都無法感受到他的意念。有一天我開口問他：「你自己真的會想拿這個器皿來使用嗎？」他沉默了一會兒後，小聲地答道：「不會。」他還告訴我他自己也沒用過那個器皿。我建議他試著製作真的會讓自己想用在生活中的器皿，並提議製作一個直徑十二公分的素面白瓷碟子。製作一個又小又素面的碟子是十分困難的。因為光靠碟面斜壁就決定了這個碟子的魅力。我們在製作出來的小碟子前討論，並決定繼續製作這種碟子。

經過多次的重新製作，反覆嘗試錯誤，兩三年後完成的是一個平凡無奇的器皿。雖然顯然和過去的有所不同，但我當場也無法判定是好是壞，於是就先將作品帶回家看

看。回到家，碟子一盛上料理，我就嚇到了。這個用木柴窯爐燒成的器皿，散發著如食物般柔和的光澤，而碟面緩緩升起的斜壁，具有一種溫柔環抱食物的魅力氛圍。

我向永安先生提出的建議是，製作自己生活中真的需要的物品。這是我從植松先生的花瓶上學到的，也是古道具坂田和Zakka教會我的。跳出權威或既有概念的囿限，而

能從自己真正想用於生活的物品上看出美來，這種對美的眼光是我們所該珍惜、所該信賴的。永安先生將一個小碟子帶入生活中，透過用它來盛放料理、觀賞與不斷使用，而使人能真切感受到這個碟子所綻放出的美。用手撫摸、用手確認器皿的每個部分，包括碟面斜壁、碟足，永安先生對於製作器皿的眼光，已比過去來得更加、更加挑剔。

134

以近代前流傳下來

橋本麻里

Mari Hashimoto
作家／編輯　1972年生

因為被排除在近代日本的「官方」所撐起的「美術」與「工業」之外，所以才形成了「工藝」這個第三類別。

到了大正時代後期，經濟變得富裕、不再活得汲汲營營的人們，以官民一同推進的「生活改善運動」為契機，以前所未有之姿大舉將關注焦點轉向了「生活」。

以近代前流傳下來，深植於風土民情中的素材、創意與技術為基礎，製作出的傳統手工藝品；或者，現代創作者為了滿足現代生活所需功能，而製作出來當作便利道具的生活工藝品，此兩者在我的今天的生活中，都佔有十足重要的地位。尤其，後者在這十年來，出現在媒體上的頻率增加，觀賞、購買、使用它們的接受者階層越來越廣泛，其內涵也越來越厚實。

不過，此類關於生活工藝的文章所討論的，主要無非是——生活工藝本身與其創作者、與「民藝」的關係性、享受者與物品之間所「該有的生活」，又或，對於生活工藝之母體的傳統工藝產業之衰退的危機意識。卻很少看到有人縱貫性地或統合性地探討日本在近代以後糾纏不清的美術與工藝的歷史脈絡中，生活工藝究竟該如何定位。日前，我在閱讀一本以生活工藝為主題的書籍時，發現書末的推薦書目中，竟完全沒提到北澤憲昭[01]、森仁史[02]等人的著作。創作者和使用者的眼界，只放在當下的「物品」和「生活」上，實在讓人有些遺憾。因此，我想將近代所打造出的「工藝」這項分類與其由來，儘量整理並撰寫出來。

今日稱為「日本美術」的造形藝術領域，包括紙張與絲綢上的繪畫和文書、神像，以及漆器和金屬、陶瓷製的造形物等等。倘若要從歷史中硬是找出一個詞來形容這整個藝術領域，可找到《日葡辭書》（一六〇三～一六〇四年）上的「工業」一詞，意指「以靈巧的手工活製作物品為業的人事物」。當時日本即將要迎接明治維新，制度與思想的規範從中國轉向西歐，在關於造形物的領域上，語言與制度也逐漸重新定義。「美術」、「繪畫」、「雕刻」等全新的外來譯詞與概念，就是在此時創造出來的。現在，美術與工藝已分化，且具有階級制度，美術在上位、工藝在下位。然而，當初「美術」一詞不單指視覺藝術，同時還包含了音樂、文學和工藝。因為「美術」一詞是因明治政府的獎勵產業政策，以及世界博覽會的參展而誕生的。

當時，日本在使用機械的重工業上，仍處於發展階段。對這樣的日本而言，瓷器與漆器等精緻的手工藝品，是幕府末期以來的重要出口貨，因為這些手工藝品能展現出東方主義下的日本趣味（Japonaiserie[03]）。政府為出口產品的手工藝品注入「美術」一詞，藉此當作一種產業振興政策，來支撐與各種以工藝品為主幹的認知相近。也許這個定義與江戶時代以前對造形物領域的認知相近，因此對執政者而言這也是比較容易接受的做法吧。

歷經文藝復興和十七世紀科學革命洗禮而形成的「西洋近代」，是一個視覺中心主義（ocularcentrism）的文化。隨著世人逐漸理解此點後，便從「美術」中抽出了形態最純粹的視覺藝術，也就是繪畫，接著再抽出雕刻，最後在其外圍將「特別運用了美術的精妙技巧的實用品」

01
出生於一九五一年，日本的美術史家、美術評論家。專攻日本近現代美術史。女子美術大學教授。

02
出生於一九四九年，金澤美術工藝大學教授。致力於研究近代日本的美術、工藝與設計。

03
後印象派畫家梵谷發明的一個詞語，用來表達受日本藝術影響的歐洲藝術風格。

（《第三回內國勸業博覽會出品部類目錄》一八九〇年）

制定成名為「美術工業」的新領域，其實這就是現代所謂的「工藝」。伴隨產業革命的發展，以重工業為中心的先進「工業」，不斷機械化、資本主義化。於是，手工甚多的先進「工業」，與「工業」之間的距離越拉越遠，而工廠制機械工業中比較偏向美術的領域，與爾後的「設計」接軌。因為被排除在近代日本的「官方」所撐起的「美術」與「工業」之外，所以才形成了「工藝」這個第三類別。

在西洋，有很長的一段時期，繪畫與雕刻是屬於室內布置或建築裝飾的一部分。文藝復興時期後，工匠與藝術家開始分道揚鑣，到了十七世紀中葉，法國皇家繪畫暨雕刻學院設立了「展覽會」的制度，裱入框中的繪畫、置於台座上的雕刻成為特殊的觀賞對象，「藝術鑑賞」於焉成立。此時，從美術史角度探討作品的思想與美術批評，也一同誕生。十九世紀開始出現藝術家自行舉辦的個展及聯展，不特定多數的公眾，成了作品的鑑賞者。畫商則擔任起藝術家與鑑賞者間的仲介角色。古希臘哲學家柏拉圖，是預備進入文藝復興的民眾之思想依憑對象。柏拉圖認為，終極的存在於只存在於超越物質、眼所不能見、手所不能觸的理型（idea）世界裡。所以，藝術作品其實是對眼所不能見的美的理型的「模仿」，而非理型本身，也就是一種「不完美的複製品」。另一方面，根據基督教的解

釋，身為造物主的上帝所創造的出的東西，應該是完美無缺的。於是，文藝復興的藝術家們對這樣的矛盾，做出以下的解釋：大自然原本該是最完整的創造物，但有時會分崩離析，有時會逐漸劣質化，而處於不完整的狀態；只有藝術家才能將破碎的片段接合起來，重新塑造出「最完整的美」。在接下來的近代，做為「純粹美的對象」供人鑑賞的美術之所以能成立，是基於以下原理：美術作品存在於超越日常的特別世界（＝神的超然性）供人鑑賞的世界），美術作品的意義不在於作品的物質本身，而是在背後形而上的思想／概念中。

關於近代日本的「美術」，在歷經一段奠基在仿效西洋的殖產興業[04]所帶來的現代化的突飛猛進後，明治一〇年代（一八七七～一八八六年）後，政府致力於穩定自由民權運動所造成的政治動盪不安之時，也逐漸將美術的重點擺在「精神的層次」上。政府鼓吹皇國史觀下的官製國族主義（nationalism），美術也被重新詮釋為體現民族精神之事物。明治二〇年代（一八八七～一八九六年），確立出了「日本畫」與「西洋畫」的相對概念。

明治初期是「世界博覽會的時代」，美術與工藝尚未分化。在此以前，受到高度矚目的七寶燒[05]、瓷器等明治時代的「超絕技巧工藝」因為是日本的出口產品，而能讓曾經受雇於舊藩、如今失去官職的職業工匠們藉此一展長才。在日本趣味流行的時代裡，這些工藝在西

04
殖產興業是日本在明治維新時期提出的三大政策之一，藉著促進產業及資本主義的發展，作為推動國家近代化的政策。

05
日本的金屬琺瑯器，成器於十六世紀，不僅在日本的傳統工藝品中佔有相當高的地位，更以其精湛繁複的技藝、明燦瑩潤的釉色和美妙絕倫的圖案著稱於世。

方還很吃得開。但明治三十三（一九〇〇）年巴黎世博舉辦之際，情況急轉直下。日本對歐洲的美術動向絲毫不加揣度，按照過去經驗準備了眾所熟悉的工藝品、日本畫、西洋畫等。日本帶著維也納世界博覽會（一八七三年）以來的大規模參展作品，意氣風發地出席，卻面臨了出乎預料的殘酷批評。被自我陶醉的復古主義潑了一盆冷水後，日本也不得不根本性地改變方針，在工藝／工業上就要留意世界趨勢，例如在那個時期流行的就是裝飾藝術（Art Decoratifs），在日本畫、西洋畫方面，就要制定國內新的標準等等。

———

接下來大正時代初期（約為一九一〇年代），因為第一次世界大戰（一九一四～一九一八年）帶來的好景氣，日本產業發展順利，近代化的變革滲透入全體國民的生活中。這個時期，東京高等工業學校（東京工業大學的前身）的教授安田祿造，將今日總稱為「設計」的領域，無論是機械工業／手工業或實用品／裝飾品，重新取名為「工藝」，從此工藝一詞逐漸定型為一個將單品製作的手工藝到量產製品皆視為一體，涵括了廣大領域的用語。

到了大正時代後期（約為一九二〇年代），經濟變得富裕、不再活得汲汲營營的人們，以官民一同推進的「生活改善運動」為契機，以前所未有之姿大舉將關注焦點轉向

了「生活」。大正十二（一九二三）年，因為關東大地震這一場偶然的不幸事件，讓民眾追求以家庭為中心的新住宅、新居住方式的心情，在化為焦土的都市中迅速萌芽，而不是為接待客人的非日常舞台（日式或西式客廳），開始思考如何擺設，如何在其中生活。「工藝」若非做為氣派的裝潢，而是要進入一般平民的／日常的生活空間裡的話，應如何因應？這個問題的其中一個答案，就是始於大正十五（一九二六）年的民眾工藝，柳宗悅、濱田庄司[06]、河井寬次郎[07]等人在此時發行《日本民藝美術館設立宗旨書》，並從出於名不見經傳的工人之手的手工日用品中，以慧眼發掘出「用之美」，這正是所謂的「民藝」運動。

這個運動的方向，與同時代美術建築領域掀起的前衛運動，有異曲同工之妙。大正九（一九二〇）年，普門曉[08]等人設立未來派美術協會時，前衛運動才開始逐步遍及陶瓷器、時尚、文學界，並慢慢打破生活與美術、繪畫與雕刻、意識與無意識之間的藩籬。

另一方面，相對於民藝運動，工藝界也開始出現以展現個人特色為目標的創作家。高村豐周[09]、杉田禾堂[10]等人為了使工藝成為美術中的一個獨立類別，而不再被歸類於繪畫及雕刻的下位／外部，因此立下目標，要在帝國美術院展覽會（文部美術省展展）中開設工藝項目。這個

06 生於一八九四年十二月九日，卒於一九七八年一月五日，本名濱田象二，主要活躍於昭和時期的日本陶藝家。

07 生於一八八〇年八月二十四日，卒於一九六六年十一月十八日，日本陶藝家。除陶藝之外，也留下雕刻、設計、書、詩、詞、散文等的作品。

08 生於一八九六年，卒於一九七二，日本的未來派畫家。

09 生於一八九〇年七月一日，卒於一九七二年六月二日，日本）は，日本鑄造師。金澤美術工藝大學名譽教授。日本藝術院會員。

10 生於一八八六年，卒於一九五五年八月二十七日，日本鑄造師。東京美術學校（現東京藝術大學）講師。全日本工藝美術家協會第一代委員長。

一九五四年走泥社的八木一夫等人所創作出的工藝，可說是目標在昭和二年（一九二七）實現。「借實用品的形骸，但不以實用為首要之務」的、以鑑賞為目的而無「用」的工藝──以禾堂的金屬工藝作品為首的造形之先驅──被他們稱為「工藝美術」。雖然方向相反，但這也可說是一項把被切斷的工藝與美術，重新銜接起來的活動。

而日本現在，有兩項與「工藝」有關的政府政策，其一是《傳統性工藝品產業之振興相關法律（傳產法）》（經濟產業大臣），制定此法的目的是振興滿足以下五個要件的傳統工藝品產業：①貼近日本人的生活，日常生活中使用之物，②主要製作程序是以手工活為中心（手工業），③在技術、技法上有一百年以上的歷史，自古傳承至今日，④使用具有一百年以上歷史的傳統原料、材料之物，⑤在特定地區做為地方產業而成立。再者是「人間國寶（文化財保護法）」制度（文部科學大臣），目的在保護「屬於戲劇、音樂、工藝技術及其他無形文化資產，且對我國（日本）而言，在歷史或藝術上具有高度價值的」習得了高度技巧的個人或團體。這是自明治時期以來，政府再次採取措施，試圖從經濟政策與文化政策兩方面帶動工藝。

兩者都是二次世界大戰後訂立的制度，「傳統工藝」也可說是自此時誕生。然而，傳統性工藝品產業創作出來的製品，並不符合現代的生活風格，又或因為更廉價的進口商品瓜分市場，使得產業陷入嚴峻的不景氣中；而人間國寶以古傳技法創作出的「作品」，雖然保有實用品的形態，但卻太稀少、太高價，兩者皆長期處於不上不下的狀態，難以真正當成生活用品來使用。此外，我們也無法否認，政府的兩項制度，已成了將工藝劃分為「現代」與「傳統」、「權威」與「民眾」的阻礙物。

根據財團法人傳統工藝品產業振興協會的調查，目前受到指定為傳統工藝品產業振興的兩百一十八個項目，於平成二十一年度（二〇〇九）的生產額，約為一千兩百八十一億日圓（較上年減少百分之十三）。相較於顛峰期的昭和五〇年代（一九七五～一九八四年），已銳減至四分之一。站在「傳統」的立場，工藝正面臨從事者的高齡化、後繼者不足、原料材料供給不足等問題，因此甚至有人說「再過十年」這個產業就會走到盡頭。

另一方面，與工藝時而接近時而遠離的美術，也站在「現代美術」的立場有所動作，藝廊經營者、美術館等的館務人員，面對這個與現代美術的「國際性（＝歐美）」脈絡毫無關係的日本在地「工藝」，開始以完全不同的脈絡，對工藝重新詮釋／重新賦予身分，將其視為「美術」作品，納入現代美術中；也有人開始探究兩者的差異，以及分化的歷史經緯。舉例來說，二〇〇五年，在北澤憲昭的企劃與安排下，東京都現代美術館的固定展示中，展出了「新藝術（Art Nouveau）──現代美術與工藝的夾縫」，同時也舉辦了座談會「工藝──歷史與現在」；大阪藝術大學自一九九七年起連續舉辦座談會及演講（其記錄由求龍堂於二〇〇三年集結成《21世紀工藝好有趣》一書出版）；近年則有金澤21世紀美術館，於二〇一二年舉

辦「工藝未來派」展，以及小山登美夫畫廊和OTA FINE ARTS等藝廊，積極在現代美術市場中為工藝出身的創作家進行宣傳等等。

然而，這些活動對於以人間國寶為頂點的傳統工藝領域、出現在生活風格雜誌中的生活工藝領域，以及傳統工藝品產業之領域，都並未造成經濟上或精神上的重大衝擊。約在帝國美術院展覽會（文部美術省展覽）中設立工藝項目時，所形成的派別版圖是「以日本古傳之技法與創意的傳承與集大成為目標的歐風設計為志向並逐漸崛起的產業派（中略）還有，以與新興市民產生共鳴為目標的革新式的生活派」（森仁史《日本「工藝」的近代》），與今日似乎沒有太大差別。豈止如此，基於「關東大地震以後的新生活模式的追求、生活改造的機會」，而以「將生活當成一種美的展現」、「讓市井小民目不轉睛的自我確立和打動現代生活」，雖說是「追求著成為美術的自我確立和打動現代生活」，但「只要他們使用的是單品製作的手法，就很難貫徹後者的理想」（引號內皆出自前述同一本書），工藝所面臨的問題也毫無改變。

當然，現代有現代的新要素、新議題、新狀況。更大的問題是，「美術」這個現代主義的框架本身，恐怕正在逐漸解體。然而，許多日本的工藝，似乎都以為自己與這個潮流毫不相干，一直盤旋於明治時期以來的課題上，只「致力於解決當前的課題」。

11　一八五三～一九○八，美國藝術史學家，專長為日本藝術，曾任教於東京帝國大學（東京大學前身）。

部分現代美術相關人士做出了十分樂觀的預測，代表性的說法是「只要在歐美美術的歷史與脈絡下的價值觀崩解，到達一個不必用語言來討論美術的時代，日本獨特的優點也會逐漸為世人所認同吧」（綿江彰禪，野村總合研究所）（出自二○一四年四月一日舉辦的第三屆日經藝術計畫研討會「藝術的經濟學：亞洲現代藝術市場的最新狀況」），然而這與面對著各種課題的工藝，可說是同床異夢。這種預測完全承襲了近代日本美術的不上不下，就像費諾羅沙（Ernest Fenollosa[11]）以「妙想」（idea）稱讚日本畫，並將其帶向世界，黑田清輝稱西洋畫為「構想畫」，並想使其普及於日本，最後兩者都變質成了「意境」這種以情感為優先的詞彙。

「在歐美美術的歷史與脈絡下」的美術框架，今後肯定會緩緩步向解體，但還沒人能看出那之後的未來將會如何。為了「那之後的未來」，我們必須先姑且用「歐美美術的歷史與脈絡下」的共通語言，總結出「這之前的過去」，也必須重新制定出一套用來記述「那之後的未來」的「多樣的價值觀與脈絡下」的共通語言。若在這樣的過程中，日本近代糾纏不清的美術與工藝的關係，終於能逐漸解開的話，屆時來臨時代的應該不是「不必用語言來討論美術的時代」，而是為了同樣身在日本卻沒有太多共同語言／脈絡的美術與工藝，一同努力創造出一個雙方通用的語言／脈絡的時代。

人類的歷史也是物品的歷史

石倉敏明

Toshiaki Ishikura
人類學家　1974年生

我們的身體已和各種領域的人工物合為一體，與終端資訊裝置上程式設計好的精緻符號及演算一起，連結在一個巨大的資訊網絡的集合體上。身體與用品、人類與非人類的區別，在現代都不復在。

人類的歷史也是物品的歷史。人類藉由製作石器，得到能與大型肉食性動物匹敵的狩獵能力。弓箭的發明使人類能有效取得肉與皮毛，針的發明使人類學會縫製衣服的技術。農具為人類實現耕耘大地、栽培作物的生活，陶瓷的發明讓貯存糧食的儲藏與發酵化為可能。人是從自己周遭的環境中，獲得糧食、用具、衣服、住家、燃料等材料，一邊進行加工，一邊建立起獨特的文化。最接近我們身體而經常使用的日用品，是構成文化的要素，也為我們打造出基本生活習慣的條件。

只要稍微回想一下自己的生活方式，任誰都能看出有多少物品在支撐著我們的生活。一早起床，有些人是立刻拿起智慧型手機確認電子郵件；有些人是讓新鮮的空氣灌入房間；有些人是為了煮咖啡而戴起眼鏡，走向廚房。每個人都是在眾多用品的協助下，才能展開一天的活動。除了日常使用的什器、衣服外，現代還多了眼鏡、假牙等人工輔助物，以及化妝品、首飾、心律調整器、人工器官、安裝了各種應用程式的終端資訊裝置等等，這些物品具有幫助我們活動身體，拓展生活習慣，維持健康的功用。我們的身體已和各種領域的人工物合為一體，與終端資訊裝置上程式設計好的精緻符號及演算一體。連結在一個巨大的資訊網絡的集合體上。身體與用品、人類與非人類的區別，在現代都不復在。

簡言之，就是人與物的境界比以前更模糊，也更複雜了。雖然多到數不清的物品，不分晝夜地支持著我們的生活，但在複雜的通信網絡鋪天蓋地之下的現今社會裡，連這麼基本的事都會為人所遺忘。然而，從早到晚，不，即使在夜間的睡眠中，我們的身體都是生活在眾多物品的嘈雜聲中，就連死亡分解後，也會不停循環在充斥著物品的世界裡。

「生活工藝」這個新的領域，登場於二十一世紀揭開序幕之際。前述的社會生活變化所帶來的迫切狀況，恐怕與生活工藝的登場脫不了關係。我們的生活不再像從前那樣，與他人的生活有著明確的界線。物品與身體、資訊與經濟、政治與生命，全化為一體，而我們的生活就飄浮在這個沒有分隔線的廣大領域中。名為「工藝」的類別，也漂流在同一個混合體的海洋上。既不能回到傳統的母岸，也無法朝著純美術的烏托邦永恆地航行下去，只能化成一艘小型船隻，漂泊在名為生活的大海上，日夜都在大大小小的波濤間載浮載沉。名為「生活工藝」的船在越趨流動性的市場經濟與政治狀況中，不用等到面對「如何化工藝為可能」這個問題，就已經搖擺不定。

這艘船之所以能免於翻覆，航行至今，我想是因為乘船者們絕妙的操船技術吧。他們如同昔日的格列佛船長般，將船滑向了創造之海，這裡有著設計島、工業產品島、居家布置島、繪畫雕刻島、建築島、骨董美術島、裝置藝術島等複雜怪誕的島嶼，他們就在這個世界中展開了冒險。每天，他們都一邊與棲息在各個島上的妖怪、巨人或小人們奮戰，一邊為了擁有不同背景的人們，製作出符合生

活所需的日用品。而且親自擔綱起創作者、使用者、販賣者、購買者這四種角色，調動這些物品，將其取名為「手工藝品」搬運至船上。多數船員都是以製造這些物品維持生計，另外，有些人是負責物品的企劃生產，有些人是在幾個島上拓展市場、開設店家，並以販賣這些物品為生。

創作者成為使用者，販賣者成為購買者。這表面看來理所當然，實則十分困難。經濟之所以能安定，就是因為生產者與消費者、賣方和顧客各自分擔角色，角色間的混亂與互換並非常態（請試想，一個家庭某天丈夫變成妻子，孩子變成父母。而且這種角色互換頻繁發生）。但在名為生活工藝的小型船隻上，可沒機會讓人這麼從容不迫。在一波波大浪小浪襲來的流動性海洋上，有人要是堅持在同一種角色上不肯改變的話，船可就要翻覆了。在這艘船上擔任某個角色的人，下一秒可能轉變成立場相反的角色，獵食者化身獵物，製造者化身使用者。絕不能一味追求超塵脫俗的外觀或通俗的大眾口味。生活工藝就是一艘這麼恐怖的小船。

於是乎我們將面臨一項大哉問：「對生活而言，工藝是什麼？」據北澤憲昭所言，在日本，「工藝」一詞是從明治時期後，開始為一般人所使用。工藝是為了因應產業界重整、參展世界博覽會和舉辦內國勸業博覽會[01]等國策，而在工業與美術的領域間的裂縫中誕生出「第三類別」，〈北澤憲昭《美術的政治——聚焦於「工藝」之成立》（Yumani書房，二○一三年）。因此，過去這是一個被排除在以美的追求為目標的美術界之外，和以廉價實用品的普及為目標的工業界之外，一直處於一個社會性邊緣地位的類別。然而，當這種美術、工業兩界獨大的態勢被顛覆後，美術館和商業機構開始與工藝取得同等距離，而且工藝以前衛之姿，成為視美術與經濟的並存為目標的「第三項目」。生活工藝這渺小陣營，正是承繼工藝的譜系而來，蘊含著先進設計思想的芽苗，與美術作品、工業製品皆保持一定距離，且有可能撼動這兩個類別的前提性價值觀。

所謂的民藝正是這種充滿活力的思想運動。

舉例來說，昔日，當美術工藝陷入華美的技巧主義，被禁錮在一個遠離平民生活的領域裡時，一群打著「民藝」（其定義為「大眾性工藝」或「民族的工藝」）旗號，縱橫各領域的製作者聚集起來，將無名的傳統和嶄新的創意加以融合，創造出新鮮的作品。他們並沒有讓工藝存在於那個時代的美術或經濟的標準下，而是使工藝存在於那個時代實用性的簡樸機能美，與傳統技術並存不悖，進而建立起一套適合鄉村生活的「扎根於生活的工藝」之新標準。不能光是製作設計便利的作品。而是期望以某個地方產物為材料，創造出物品，讓物品使用於生活中，壞了就加以修補，一直用到腐朽為止。他們將想像發揮在生活空間中，並為想像添上血肉。尊重潛藏在物品背後的技術，以及製材的來歷所訴說的自然氣息。超越自我而進入「他力」的領域，

01
日本明治時期由政府主導的博覽會，舉辦過五屆。目的為促進國內產業發展，培育有魅力的外銷品項。

讓祖先與死者們流傳下來的技術脈絡，與現代設計接軌。

民藝運動的推動者們有意識地繼承昔日理所當然的製作物品態度，將工藝的標準翻新。

民藝運動的推動者們，或許可說是希望在大量生產、大量消費的時代逐漸來臨的時代中，建立起另一種人與物品的關係。那是一條漫長的挑戰之路，因為他們想製作出可長期性使用，適合多樣化生活風格的日用品，從最根本處向製材與製品、物品與人類、自然與文化的關係拋出疑問。大約在一百年後出現的生活工藝的推動者們，大概就是繼承了這項未完成的挑戰。現在的工藝標準，並未停留

在為打造美的生活，或為大量生產製品而不斷在設計上精益求精。而必須是要從能源的使用、飲食生活方式、市場與生產物的關係、對於美術與工業領域所遺漏的美的發現、與鄰居或人類以外的生物的共存方法等方面，配合我們的生活重新定義、重新構築工藝標準。或許在物品與人的界線逐漸消失的「混合體的氾濫」（布魯諾‧拉圖〔Bruno Latour〕）之中，名為生活工藝的一連串嘗試，今後也將為後代所繼承，成為一項漫長的挑戰，對工藝的根本條件拋出疑問。

「生活工藝的時代」這個詞

鞍田崇

Takashi Kurata
哲學家　1970年生

一　對生活的關注。

二　對社會貢獻的關注。

三　然而卻對可能改變社會的行為躊躇不前。

生活工藝時代的重點，可以歸納成以上三點。

核能時代的到來。這就是大阪世博對世界的宣言，也正是生活工藝時代產生的背景。

「生活工藝的時代」這個詞代表了兩個意義。

第一，生活工藝在二十一世紀初的這十幾年裡，已滲透至社會各個角落。當然，兩者並非絕無關聯。若問，生活工藝為何會在此時滲透入社會？這就等於在問：這個時代的人在追求什麼？這個社會想要朝哪個方向前進？

但當我們提出這些問題，並試著回答時，就會發現兩者的涵義有著微妙的差異。生活工藝確實滲透進社會角落，卻未滿足眾人的所有欲求。說不定這個社會正帶著生活工藝，想要到前方更遠之處。不，說不定生活工藝本身正伴隨著此種社會動向，開始尋找著自己的下一個舞台。

可以的話，我個人希望能為我們開創出下一個時代的時代，就是生活工藝的時代。當我這樣希冀時不禁開始思考，人們過去對於生活工藝有何期待？而現在有何期待？

第二，生活工藝滲透進社會是這個時代的象徵性大事。

「感覺得出大約從過了二〇〇〇年那時開始，顧客的性質就改變了。而且是不可思議地急速改變。」（摘自三谷龍二《器物的足跡》的〈打開生活思想地圖〉）

以二〇〇〇年為分水嶺，從那時起生活工藝在日本的形勢為之一變。

沉重而巨大的二十世紀結束，對於即將展開新世紀既期待又怕受傷害——也許是這樣的時代氛圍，不知不覺地將許多人推向了「生活」這個最小限度的確切圈域中。從過了十幾年後的現在再回頭來看，會發現的確有不少實例符合

三谷龍二的說法。

比方說，許多專門展示、販賣平日生活用品的藝廊或商店，都是從這時在各地開幕，像是「百草」（多治見，一九九八年）、「yamahon」（伊賀，二〇〇〇）等。當時代跨過世紀的交界，一進入二十一世紀，《ku:nel》（二〇〇三年）、《Lingkaran》（同年）、《天然生活》（同年）等「生活系」雜誌，也不約而同地相繼創刊。

這些雜誌介紹的是，前述商店所採用的創作者們平日的生活。這些人生產的物品深深植於生活之中，而他們的生活也過得簡潔、踏實而爽朗。這個訊息在雜誌上透過他們的語言和照片放大增幅。赤木明登、安藤雅信、三谷龍二，這些生活工藝的創作者們其實也很擅長語言。

「我成立藝廊的動機是，想要在這逐漸脫離消費社會、面對新世紀來臨的同時，重新思考『物品』與人的關係。」（摘自安藤雅信Galerie Momogusa網頁的〈百草開幕的致詞〉）

「我現在由衷地想創作出美麗的物品。我相信，一個受人注視、每天受人使用的物品，是能為人帶來幸福的。」（摘自赤木明登《美麗的物品》的〈前言〉）

「我們可以用更單純的方式活下去。就算待在這裡，不用到某個很遠的地方，也能接觸到這個多采多姿的世界。」（摘自三谷龍二《遙遠的城市和手和工作》的〈手與心的關係〉）

沒有對文字刻意的賣弄，是他們和作品一樣端正的用字遣詞，與這個時代的氣息產生了共鳴。於是又有更多人為此著迷，生活工藝——雖然當時這個稱呼可能還未成形——便形成了一股熱潮。

───

我所謂的時代的氣息，是指人們的價值觀與意識的變化。或者該說是一種人們追求變化的意識。這個傾向大約從二〇〇〇年開始變得顯著，帶動人群對日常生活的高度關注，使生活工藝的熱潮成為一個象徵性的事件，並繼續不斷擴張版圖，讓事件不再只是事件。其中一項結果就是社會意識的改變。

關鍵詞是「社會」（social）或者「社區」（community）。

二〇〇〇年代，社會企業[01]（social business）和社區商業[02]（community business）崛起，成為商業模式的新寵。這些商業模式致力於解決各種社會議題，例如友善育兒制度、身心障礙者雇用、地方振興等，換言之，就是在過去以個人消費為基礎的經濟環境中，帶來一種崇尚共生共利，或以共生共利為目的的經營模式。就此點而言，是對舊思維的一大顛覆。首先，這是由二十世紀型的「過度消費」經濟，逐漸轉為二十一世紀型的「合作消費」經濟，前者是以私有為前提，後者是以與他人分享為前提。

而其背景因素是因為經濟的成長與擴大，必須仰賴大量生產、大量消費，然而伴隨人口的減少，社會結構也開始倒退，經濟成長與擴大的極限便逐漸浮上檯面。二〇〇七年，日本經濟產業省召開了第一屆「社會企業研究會」，政府也朝著這個新的經濟方向不斷積極推動。

另一方面，在製作物品的過程上，這十幾年來同樣出現顯著變化，社區設計、社會設計崛起，近幾年還出現了共享設計的說法。其中，英國發祥的和合設計（inclusive design），很可能是今後成為一項重要的社會問題解決之道。出現更早的通用設計（universal design）雖然出發點與此相同，但其主張的卻是「為所有人設計」（design for all），和合設計主張的是「和所有人一同設計」（design with all）。換言之，和合設計不只是為廣泛而多樣的人設計，更是要藉著設計的製作過程，讓更多人參與其中。不只是共享產品，更是要共享產品製作這件事。在這樣的前提下，產品不再只是商品，更可說是一項社會活動。

這些在商業或設計上的轉變，都不是上意下達式地推廣開來的。當然，其中也包含了人口變遷、地方社會去工業化等社會的結構性因素，但這些轉變的起點，最重要還是來自於民眾在意識上的改變。

日本二〇〇八年的《國民生活白皮書》（來自日本內閣

01 一種以公共利益為目標的營利事業，但其營利不全是為了出資的股東，而是為了提升競爭力、永續經營、擴大服務。

02 一種以社區範圍內居民為服務對象的，以便民、利民，滿足和促進居民綜合消費為目標的屬地型商業。

府）指出，回答「國民全體的利益應優先於個人的利益」的日本國民比例，以二〇〇〇年的百分之三十五點二為最低點，之後不斷上升，到了二〇〇八年已超過五成。把社會利益看得比個人重，希望利他勝過利己，表達出這種看法的人（即使只是在說場面話）佔了社會半數以上，這就是在二〇〇〇年代出現的社會樣貌。雖然《國民生活白書》以二〇〇八年的版本為最終版，之後未再進行調查，但其後發生的311東日本大地震，一定又使這種社會意識更加高漲了。

然而，若問日本人，日本社會是否真的有比過去好嗎？恐怕很多人會被問得啞口無言吧。

最直接的可以從日本近年的投票率看出端倪。二〇一二年底所舉辦的最新眾議院選舉（第四十六屆眾議院議員總選舉），投票率是百分之五十九點三二，創下眾議院選舉史上的最低紀錄。雖然勉強還維持在五成以上，但有近半數國民不投票。而一年多後，二〇一四年二月的東京都知事選舉，則是百分之四十六點一四。以都知事選舉的投票率「低迷度」而言，這是史上第三糟的數字；但以現任未參選，候選人皆為新面孔的選舉而言，這就是史上最低的數字了。人們的意識焦點逐漸離選舉遠去，而且一年比一年嚴重。

這個時代人們的意識呈現分裂狀態。過半數的人認為社會利益比自身利益重要，但又有半數的人對選舉漠不關心，選舉明明就是改變社會最快的捷徑才對。雖然不能說

具有社會貢獻意識的人和放棄投票的人，一定就是同一群人，但從社會整體的角度來看，不得不說這是一種分裂狀態。這就是生活工藝時代的真實現狀。

梳理一下前面的論述：

一　對生活的關注。
二　對社會貢獻的關注。
三　然而卻對可能改變社會的行為躊躇不前。

生活工藝時代的重點，可以歸納成以上三點。首先，生活工藝的滲透始於二〇〇〇年前後，而正如《國民生活白皮書》的數據顯示，國民對社會關注的意識也是從那時開始。隨著二十一世紀揭開序幕，民眾的關注明顯轉向了生活與社會。

生活與社會這兩個方向有其相通之處。比方說，購買公平交易產品，就是在考慮到生產狀況、材料選擇的情況下，以一種社會貢獻的形式挑選生活用品。然而，從根本上來看，這兩者的方向與其說是對照性的，不如說是矛盾性的。關懷社會當然是重視他者利益，相對地，對生活的關心就完全是一種對自己的關心。這件事本身無可非議，因為自己的生活到最後還是得靠自己的雙手來創造。

然而，一想到此時代的第三點重點，也就是放棄投票的事態正不斷惡化，就不禁懷疑，對於關心生活與關懷社會這兩者之間的分歧，再這樣放任下去的話究竟是好是壞？明明想在貼近身邊的生活中，腳踏實地認真活下去，但

卻無法連結到對社會的關懷，結果變得像是一群好友之間的社團活動，興趣不相同者就會被排除在外。或是相反地——比方說，部分反核運動的推廣方式給人的感覺——明明是想積極參與社會議題，結果卻一反日常生活中纖細的感性，用斗大的文字羅列出一句句眾人齊呼式的口號。生活與社會是每個人活著的兩個基本面向，但卻無法在這兩個面向間搭起一座通行無阻的橋樑，這使得我們無法關心生活，還是想關懷社會，都會因為缺乏了某種現實感，而感到心裡不暢快，嚴重時甚至讓人覺得反正什麼都無法改變而自暴自棄，就算不自暴自棄，也會因為感到沒有地方能容納自己的想法，而使人逐漸遠離選舉。放棄投票的現象就是這麼來的吧。

當然，生活工藝和放棄選舉投票並沒有直接的因果關係。但說不定生活工藝能為眾人帶來契機，讓我們克服這時代裡的那種令人不暢快的事態。

我之所以會這麼想，是因為近年來民藝又重新得到肯定。正如同新的二十一世紀揭開序幕時，生活工藝一口氣滲透社會各個角落，民藝也是出現於大約一個世紀前的二十世紀初，他們一邊將焦點放在深植於日常生活的器物上，一邊向新時代的價值觀拋出疑問。為何要在現在重提民藝？思考這個問題絕非毫無意義，因為它有助於我們預測生活工藝未來的發展。

為何要在現在重提民藝？探討這個問題前，我想先介紹一下二〇一二年夏季，就任日本民藝館新館長的工業產品

設計師深澤直人所說過的話。

二〇一三年初，日本民藝館舉辦了一場「與新館長的對談會」。翻翻雜誌等的採訪報導就會發現，這是深澤就任館長後，第一次有機會在公共場合談論「為何要在現在重提民藝」。他開宗明義說，「物之美」是無論何時都能與環境調和，而設計的工作是解讀「放置物品的環境」之情境，並找出應該存在於該處之物品的必然性的輪廓，他自己做為一名設計師時，也一貫地以此為標準。另外，關於他為何要在現在投身於民藝，他則說明，因為他感覺到不能只是致力於物品的製作，也「有必要整飭放置物品的環境」。

二〇〇〇年代，生活工藝滲透社會角落的同時，各種尋找價值觀該如何轉變的動向之中，對民藝的重新肯定也急速滲透開來。這當然也是來自對民藝（或民藝品）這種物品的共鳴，但始於二〇〇〇年代的重新肯定有一項特徵。大家不單是對民藝做為物品的部分產生共鳴，同時也開始注意—到民藝中放置物品的空間及發生這個空間內的生活整體，硬要說的話，就是開始著眼於民藝的「生活方式」或思想。深澤所說的為了「整飭放置物品的環境」而將注意力放在民藝上，應該也能從這種角度來理解。

然而，在「整飭放置物品的環境」這個目的下，我們能從民藝中得到什麼？就讓我們一邊回顧二十世紀初期的狀況，一邊針對此點做更深入的探討。

民藝一詞出現的兩年後，也就是一九二八年，民藝的概念首度展現在可見的具體空間中。這一年，「御大禮紀念國產振興東京博覽會」在東京的上野公園中舉行，主導民藝運動的柳宗悅等人在博覽會中展出了「民藝館」。雖然稱為民藝館，但這不是指現存於東京駒場的日本民藝館。這個博覽會中展出的民藝館，與其說是一個展示空間，不如說是一個體現出符合民藝理念之生活樣品屋。而實際上，博覽會結束後，民藝館就被企業家山本為三郎買下，當成他在大阪三國的住居一部分（爾後稱為「三國莊」，現以此名為人所知）。

如同前述，這時的民藝館就是一個居住空間，也就是設定為平日在物品的伴隨下，人所居住的地方。不過，無獨有偶的是，一九二八年也發生了其他與「居住」有關的劃時代大事。

著名的環境工程先驅，建築家藤井厚二，在同一年出版了他的主要著作《日本的住宅》，並以「所謂住宅就是與自然同化，不對環繞周圍的環境加以抗拒」（摘自同書）為出發點，在京都大山崎打造出「聽竹居」，這也是他多年來所嘗試的自然共生型住宅的集大成。此外，自歐洲遊學甫歸國的哲學家和辻哲郎，也是在一九二八年，首次於京都帝國大學內，講授一門著眼於日常生活經驗中的「風土」概念的課程，而這門課爾後結成了《風土——人類學的考察》（一九三五年）一書。

民藝、聽竹居，以及風土，三個圍繞著人類日常行為

有關的概念，選擇在同一個時間點出現，難道純粹巧合而已？

事實上，和柳與藤井兩人都是出生於一八八九年，而藤井厚二大他們一歲，但三人應該可算是同個世代的人（和辻與柳都是三月生，藤井是十二月生，三人屬於同一學年）。建築（藤井）、工藝（柳）與哲學（和辻），雖然三人專業領域不同，也沒有直接的深交，但生在同一個時代的他們，似乎有著某種聯繫（順帶一提，柳雖為東京人，但於一九二三年的關東大地震後遷居京都吉田山，距離吉田山仍居住於咫尺，所以三人是否真的毫無交集，仍是一個有待查近在咫尺。而和辻與藤井所任教的京大，證的課題）。

和他們生於同一時代的馬丁·海德格（Martin Heidegger），曾將「建築」、「居住」、「思想」三者加以連結，以此追求人類「居住」的本質（海德格《建築、居住、思想》）。而藤井（建造）、柳（居住）、和辻（思想）三人所追求的事物，或許也能像這樣加以連結。倘若正如海德格所提出的問題一般，將他們這三人連結起來的事物，就是思考「何謂居住」之線索的話，說不定這樣事物也能為我們這裡所提出的問題——在「整飭放置物品的環境」這個目的之下，我們能從民藝中得到什麼——指引出方向。

從這個角度來說，建築師堀口捨己針對一九二八年的「民藝館」所進行探討，極富啟發性。摘錄其原文如下：

156

「本次博覽會中，有一項展覽令我為之傾心不已。那即是民藝館。以一建築物而言，不能說毫無不健全的賣弄感，而其手工藝上的主張與作品，又跟不上時代。（中略）然而民藝館雖如此反時代，卻仍觸動了我的心弦。那種觸動不僅是因此館令人陷於一股鄉土情緒、懷舊氛圍中，更是因某種真理似乎就藏於其中。」

這段文字是摘錄自雜誌《日本建築士》博覽會紀念號（一九二八年）中的〈大禮紀念國產振興東京博覽會參觀感想二則〉。在同期雜誌中，除介紹了上述博覽會的建築，同時也詳細記述了前一年在德國舉辦的「斯圖加特住宅展」，因此雜誌的內容是在反映當時現代主義之動向。堀口也在前面節錄文字中略提，引用了柯比意（Le Corbusier）的名言「建築是居住的機器」，並且認同在機械的時代裡，建築也要搭配得上機械才算合於時代的趨勢。從這種時代潮流來看，民藝館是完全「跟不上時代腳步」的。但他又說，即使如此仍令人感到那裡隱含著某種「真理」。

我若說，堀口所謂的「真理」，指的就是藤井、和辻、柳三人的異曲同工之處，是否太過牽強？

柳等人出生的一八八九年，也是舉辦第四屆巴黎世博的那一年。在這場活動中引發熱烈討論的，就是後來成為巴黎城市象徵的艾菲爾鐵塔。不過，除此之外，「機械館」同樣也引發眾人矚目。世博是即將來臨的近未來的樣本城市。這個活動不是在打造科幻小說的世界，而是在宣告一

個新的時代即將來臨。這場以鋼骨結構的艾菲爾鐵塔和機械館為賣點的世博，也可說是正式向世人宣布了「機械時代」的來臨。

柳、和辻、藤井、海德格就是誕生於此時。他們正是機械時代之子。或許對小他們六歲的堀口而言，社會的機械化、產業化、近代化只會更加前進，絕對不會放慢腳步。他也是活在伴隨機械時代到來而劇烈變化的社會和生活之中。

機械時代之子們，一邊受機器所養育，在機器的陪伴下成長，一邊反抗機械，尋找著機械時代的「不同的選擇」。他們在機械以外的事物上，在因機械出現而隱遁的事物上尋求線索。直接了當地說，就是因為到處充斥著人為性的、人工性的機械，使得大自然逐漸離遠去，而想要尋求一種新的可能性，一種讓大自然再次跟我們的社會和生活接壤的可能性。民藝跟風土、聽竹居一樣，都是在回應該時代希望能重新跟已逝的大自然接壤的心情，為時代提出不同的選擇。

這種對抗時代主流，真摯地面對問題，進而描繪出一個不同置放置物品的環境」嗎？這不也完全符合了二十一世紀初的現況嗎？因為身為二十世紀時代之子的我們，就在二十一世紀初的現在，努力追求著不屬於二十世紀的事物，因二十世紀而隱遁的事物。過分強調經濟性與邏輯性、地方社區的分崩離析、環境問題的日益嚴重，再加上核能發電問題。在二十世紀

之初，人們為了尋求下一個世代的樣貌所做的嘗試，如今我們有必要在更加激進的事態中，將其好好地咀嚼玩味一番。我認為，這就是生活工藝的時代所面臨的狀況。

———

用民藝重新整飭放置物品的環境，這項嘗試可說是肩負起當時非主流的潮流，追求時代的不同選擇，以回歸自然為志向。那麼，二十一世紀的現在，我們又該回歸何處？

民藝獲得肯定的同時，生活器物也滲透社會角落，此種情況意味著生活工藝中的手工要素引起了大眾共鳴。至少在生活工藝的範疇中，大家所追求的同樣也是回歸自然，而不是被機械包圍。進入二十一世紀後，關於地球環境問題、環境保護的民眾意識逐漸普及，再加上大地震造成核能輻射外洩後，研究者也更致力於自然能源的開發，這些現狀都加速了我們對於回歸自然的追求。

但真的只是如此而已嗎？現在我們該回歸的，只是大自然而已嗎？只要大自然就夠了嗎？前面提到過，如今事態已變得越來越「激進」。二十世紀之初和二十一世紀的現在，不能同日而語。現在的狀態更嚴重，甚至是十分危急。在這樣的情況下，我們只要大自然就夠了嗎？

民藝時代的個性，是來自距今約四十年前的第四屆巴黎世博。同樣的，我們也該試著對生活工藝時代所面臨的現狀與其背景進行探討。沒錯，距今約四十年前也有一場世博會，那就是一九七〇年的大阪世博。不可思議的是，一八八九年的巴黎世博和一九七〇年的大阪世博，有著許多共同點。前者的賣點是艾菲爾鐵塔與機械館，而後者的象徵物也是「塔」和「館」。塔當然就是岡本太郎的「太陽塔」，館則是「電力館」。

「我們對電的神奇與潛能，以及核能有著什麼樣的期待？電力館以影片、展覽和魔術表演，為大家回答這個問題。

影片的名稱是《太陽的獵人》。從學會使用火開始，一直到使用核能，人類不斷追求新的能源，我們將這樣的歷史視為『對太陽的挑戰』，並呈現出記錄片般的影像，拍攝地點跨足世界各地。最後一幕是在二十二點五公尺寬、八公尺高的五面螢幕上，播映出巨大太陽，這正是『電力館』的象徵，相信也會成為全片的最高潮。

展覽部分不但會介紹全球的核能發電廠，還會以模型、顯示板說明核子反應爐。此外，利用一百萬伏特的電力製造而出的展示項目——電光齊舞的放電秀——勢必也會引發熱烈討論。」（摘自《日本世界博覽會官方指南》）

電力館其實不是單純的電力館，而是一個核能館。將人類的歷史喻為「對太陽的挑戰」，並從核能發電的斬獲上找到勝利，因為核能發電就是第二個「巨大的太陽」。

或許在當時，電力館並未給人大賣點的感覺，但其內容概要與象徵塔的「太陽塔」呼應，也預言了即將到來的時代——不單純是電力時代的到來，更是核能時代的到來。這就是大阪世博對世界的宣言，也正是生活工藝時代產生的背景。

從機械時代到核能時代。時代的腳步加速度地，且毫無轉圜地朝著背離大自然的方向前進，我們就在這樣的時代中生長，迎向新的世紀，同時開始對我們自己創造出的時代趨勢抱持懷疑。我們所背離的不再只是大自然而已。

人類與大自然共生的能力、在大自然中存活的能力、野外求生本能，都已被剝奪。對生活的關心和對社會的關懷，這兩種趨勢都在各自摸索著如何才能找回那些逐漸凋零的能力。然而，當今的狀態是兩者未能得到正確的連繫而相互分裂，結果只是助長了我們內心的不暢快。這時就會覺得，或許我們該前進的方向，不是一味地追求社會貢獻，也不是把自己囚禁在生活裡，而是該正視兩者的根本，也就是回到「生存能力」的回復上。

宣告核能時代到來的半個世紀前，時代的未來已經開始變得令人擔憂，於是有人展開了回復生存能力的行動。斯圖爾特‧布蘭特（Stewart Brand）的《全球概覽》（當初的系列是一九六八～一九七二）、艾莉西亞‧貝‧勞雷爾（Alicia Bay Laurel）的《活在地球上》（原版一九七〇，日譯版一九七二年出版）、維克多‧巴巴納克（Victor Papanek）的《為真實世界設計》（原版一九七一，日譯版一九七四年出版）等，在當時傳達出那些行動的出版物，近年來會再度成為矚目焦點，絕非偶然。最後就用其中一本此類書籍的書中文字，來為本篇文章收尾。

「最有趣的是，人的本性竟然被我們遺忘在某個角落了。『人的本性』是什麼？我認為一切行為的出發點，都是源自於自己的頭腦所下的判斷。這跟『讓別人主導』的生活方式恰恰相反，不會因為別人買車自己就跟著買車，別人開始玩保齡球自己也跟著玩保齡球。換言之，這就像是當你被丟在只有你一個人的無人島上，看你能獨自生存到什麼程度。很多人可能會以為，這時候不是靠頭腦，而是靠體力取勝，但事實絕非如此。我們遠古的祖先之所以能擊倒猛獸，靠得並非只有體力，這是不爭的事實。現代文明之所以陷入危機，是因為乍看之下是『頭腦』的勝利為我們提供了各式各樣的便利，但其實卻是每一個人自於自己的頭腦所下的判斷吧！」現在正是我們趕走令人不暢快的時代氛圍所下的判斷吧！」現在正是我們趕走令人不暢快的時代氛圍的時候。一場回復「人的本性」的冒險。

當社會的中堅世代是來自那群曾為這些文字著迷的孩童時，生活工藝逐漸得到共鳴與支持，並廣泛滲透開來。因此我更需要大聲疾呼：「讓你一切行為的出發點，都是源自於自己的頭腦所下的判斷吧！」現在正是我們趕走令人不暢快的時代氛圍的時候。一場回復「人的本性」的冒險。

的〈前言〉《冒險手帳》一九七一）

其實就是指尋回「人的本性」的冒險。」（摘自谷口尚規的〈前言〉《冒險手帳》一九七一）

這本書以『冒險』為題，

生活與工藝的年表

鞍田崇

■ 1853年｜嘉永6年
約翰・羅斯金（John Ruskin）〈哥德派的本質〉
【英國】
（《威尼斯的石頭》第二冊第六章）刊行
首次有人對於原本不可分的生活與工藝之關係，探討重新建立的可能性。羅斯金在本書中，詳實地介紹哥德式建築的中世紀工匠，他認為真正美的物品是來自創造物品的使命感及喜悅。同時，他也探討了什麼樣的生活是實踐美的生活，並指出建築與工藝所扮演的角色在其中的重要性，呼籲大家應回到原點。

■ 1859年｜安政6年
威廉・莫里斯（William Morris）的居所「紅屋」落成
【英國】
「紅屋」是莫里斯在結婚之際所打造的新居。爾後成為藝術工藝運動（The Arts & Crafts Movement）的原型。紅屋在建築、室內布置上，按照羅斯金所頌揚的中世紀行會的手法，試圖打造出一個讓生活與工作、生活與工藝合而為一的共同體。由其盟友菲立浦・韋伯（Philip Webb）參與了紅屋的設計。

■ 1861年｜文久元年
莫里斯、馬修、福克納公司（Morris, Marshall, Faulkner & Co.）（莫里斯公司的前身）成立【英國】
莫里斯從紅屋的共同打造中得到了自信，相信自己能透過建築和工藝實現美的生活，也就是將羅斯金的理念具象化，於是他打算透過商業的方式，向社會大眾展現自己的成品，而與幾名夥伴成立一家室內裝飾和家庭用品的製作公司。其他出資者離開後，莫里

■ 1867年｜慶應3年
卡爾・馬克思（Karl Marx）《資本論》第一卷出版【德國】

■ 1881年｜明治14年
東京職工學校（現為東京工業大學）成立

■ 1884年｜明治17年
藝術工匠行會（Art Workers' Guild）成立【英國】
莫里斯公司的崛露頭角，為新世代的建築師、設計師、藝術家、工匠、製造業者等「藝術工匠」，以及他們的支持者們指出了前進的方向，並促使他們團結起來，於是形成了許多團體。生活與工藝結合的同時，一群群共享相同志向的人們，也開始組成有組織的團體，這是這個時代的重要特色。其中有許多團體因憧憬中世紀的手工業行會，而自稱「行會」。

■ 1887年｜明治20年
藝術工藝展覽協會（Arts and Crafts Exhibition Society）成立【英國】
英國十九世紀後半，工業化演進的同時，工藝與設計逐漸崛起，並做出各種嘗試來提升自我社會地位。其中，在羅斯金的著述與莫里斯的努力的啟發下，對抗機械化，謀求手工業的重建與復興的運動，與藝術工匠行會一起，以第一屆展覽會為號召，確立了工藝創作家這個新的地位。而這場展覽會（於協會成立翌年一八八八年舉辦）莫里斯本人也有參加。

■ 東京美術學校（現為東京藝術大學美術學院）成立

■ 1889年｜明治22年
第四屆巴黎世博
艾菲爾鐵塔與機械館成為賣點【法國】
世界博覽會是一項產業化社會所帶來的國際性活動，讓各國在此競相誇示自身的尖端技術；同時，世博也擔起了另一項功能，那就是讓大家實際體驗到一般大眾即將面臨的新時代。試圖融合手工藝與生活的藝術工藝運動正如火如荼地展開時，遇上了同一時期所舉辦的第四屆巴黎世博。這場世博會直白地告訴大家，時代的演進絕對會朝著與藝術工藝運動完全相反的方向前進。

■ 1890年｜明治23年
莫里斯撰寫〈烏有鄉的消息〉【英國】
對莫里斯而言，除了生活與工藝之外，「公司」也是另一個令他關心的重要大事。人們追求生活與工藝的結合，同時也是為了讓造成兩者關係疏離的社會狀況得到改善。莫里斯最有名的著作〈烏有鄉的消息〉，是在社會主義者同盟的機關報《公共福利》（Commonweal）連載的小說。故事內容是主角不小心來到二十一世紀之初，雖然過去已對未來社會的各種進步做出了預測，但主角看到的現狀卻不是進步，本質上反而是處在與當時不相上下的嚴峻狀態，故事寓意深遠。

■ 1891年｜明治24年
莫里斯成立柯姆史考特出版社（Kelmscott Press）【英國】

■**1895年｜明治28年**
薩姆爾‧賓（Samuel Bing）的新藝術（L'Art Nouveau）開店【法國】

■**1896年｜明治29年**
查爾斯‧雷尼‧麥金托什（Charles Rennie Mackintosh）在格拉斯哥藝術學院新校舍設計競賽中勝出【英國】

一八九〇年代，藝術工藝運動在英國遍地開花，甚至擴及海外。另一方面，以蘇格蘭格拉斯哥為據點的麥金托什，則是在未接觸到該運動的情況下，獨自發展出自己的理念。無特定主題的幾何學設計，加上順應於工業化的注重功能性，使他成為後來現代主義的先驅，同時也是對生活與工藝的現代性關係所做出的反思。格拉斯哥藝術學院新校舍就是他發揮出這種概念的代表作。

■**1897年｜明治30年**
維也納分離派（Vienna Secession）成立【奧地利】

■**1902年｜明治35年**
埃比尼澤‧霍華德（Ebenezer Howard）的《明日的田園城市》出版【英國】

十九世紀後半，原本就和當時在生活上追求富裕的時代背景息息相關。進入二十世紀後，他們以探究的形式，更明顯地表現出他們對這種富裕的實現。關鍵詞是「田園」。本書是霍華德的代表作，更明顯地指出了方向。不必在都市生活與農村生活中二選一，將都市充滿活力的優點與農村的優美加以融合，形成第三種不同的選擇。「田園城市」（Garden Cities）的理念，也對近代化後的日本所提出的生活改善運動、都市計畫等帶來深遠的影響。另一方面，這年藝術工藝運動的其中一名中心人物，建築師阿什比（Charles Robert Ashbee）認為該運動原本應該是發生在鄉村，所以他基於這樣的信念，將活動據點從倫敦轉移至田園地方的奇平坎普登（Chipping Campden）。

■**1906年｜明治39年**
京都高等工藝學校（現為京都工藝纖維大學）成立

岡倉天心的《THE BOOK OF TEA（茶之書）》（英文）出版【美國】
原本是由岡倉天心在波士頓美術館擔任東洋部門顧問所發表的演講改寫而成的，適合歐美人士閱讀的英文書籍。本書才是茶書中最富盛名的作品，但本書並未對當時的工藝發展產生直接影響。然而，本書不僅在薄薄的一百六十頁本文中發掘出美，同時也直白地將日本的傳統工藝文化背景展現在世人面前。全書序章的標題為「The Cup of Humanity」，從現代人在工藝中尋找「人性」的角度來看，本書在當時就提出這項標題，令人感到十分有意思。

■**1907年｜明治40年**
德意志工藝聯盟（Deutscher Werkbund）成立【德國】

在產業化不停地演進的時代裡，結合生活與工藝的嘗試在近代工業支持下，在此時如火如荼展開。赫曼‧慕特修斯（Hermann Muthesius）和他所主導的德意志工藝聯盟（DWB），一邊承繼了莫里斯與藝術工藝運動在十九世紀後半的嘗試，一邊積極接受二十世紀這個新時代，試圖將工業化的工藝與藝術加以連結。另一方面，這年藝術工藝運動的原點，最後因為量上的維持問題，而不斷引來關於產品的標準化與規格化的論戰。

■**1908年｜明治41年**
阪神電氣鐵道《市外居住的好選擇》出版

■**1910年｜明治43年**
雜誌《白樺》創刊

■**1914年｜大正3年**
西村伊作的住居（現為西村紀念館）竣工

世人對於結合生活與工藝的希冀，以英國的藝術工藝運動為開端，而來到日本則是在民藝運動中開花結果。但在民藝運動出現之前，已有人一邊反思新的生活方式，一邊透過住宅的設計，試圖將生活與工藝的結合具象化。西村伊作就是其中一名值得矚目的先驅者。西村雖身為業餘人士，但他一心以生活者的視點打造出理想住居的姿態，與民藝運動對居住空間的探究不謀而合。

■**1915年｜大正4年**
大河內正敏等人設立陶瓷器研究會（「彩壺會」的前身）

高橋箒庵《東都茶會記》（一九二〇年為止，共十三卷）開始刊行

■**1915年｜大正4年**
舉行第一屆光悅會

夏目漱石發表演講「我的個人主義」

■**1917年｜大正6年**
赤星家[01] 器物在拍賣中創下賣出總額的最高紀錄

01
日本中世紀（西元一一九二～一六〇二年）以肥後國菊池郡（現為熊本縣菊池市）為據點的地方豪族。

■ 馬塞爾・杜象（Marcel Duchamp）作品《噴泉》【美國】

■ 1918年｜大正7年

■ 武者小路實篤創設理想社區「新村 01」（新しき村）

■ 澀澤榮一設立田園都市株式會社

■ 1919年｜大正8年

■ 包浩斯開校

包浩斯是現代主義的據點，它不但試著將被細分出來的造形藝術活動重新納入建築這項綜合藝術中，同時也追求藝術創作、機械生產與生活形式的結合。另一方面，包浩斯深受莫里斯影響，提倡回到手工藝原點，並自創出一套跳脫既有概念並加入造形實驗的教育課程。日本的教育界在其影響下，也逐漸朝著自由開放的西洋式家政學的實踐和普及而努力。

■ 益田鈍翁等人將《佐竹本三十六歌仙繪》畫卷切斷分割 02

■ 西村伊作的《開心住家》（楽しき住家）出版

■ 1921年｜大正10年

■ 神戶供銷合作社（神戶購買組合）暨灘供銷合作社（灘購買組合）（其後成為灘神戶生協組合，現為The Consumer Co-operative Kobe）成立

乍看之下與工藝沒有太大的關連，但因為資本主義拉大了貧富差距，造成粗製濫造橫行，日本一般市民為打擊這些弊端，靠著自己的雙手找回安定生活而成立供銷合作社或消費者合作社，從這個角度來看這也是不可忽略的事件。在最初期成立的是神戶和灘的供銷合作社。兩者的中心人物——社會

運動家的賀川豐彥——對羅斯金與莫里斯情有獨鍾，爾後也著手翻譯《威尼斯的石頭》全集的日譯版（一九三一～一九三三年）。

■ 高橋箒庵的《大正名器鑑》開始刊行（1927年完結）

茶道是日本固有的工藝文化，因此對於生活與工藝也有不小的貢獻。近代社會中，茶道的核心來自財金界高人雅士，而其中多數人不受既有評價標準之束縛，能以自由的眼光面對器物、挑選器物，他們充滿創意的眼光與民藝中的選擇眼光，可說是息息相關。是近代茶道中的一項功勳偉業，本書為人與器物之間的關係開啟了新扉頁。書中不僅介紹了自江戶時代以來收受到重視的茶葉罐、茶碗，所有器物都附上一段實際鑑賞後的感想。共九篇十一冊的《大正名器鑑》，羅列的編者箒庵所精選出的《著名器物》，更網

■ 東京高等工藝學校（現為千葉大學工學院）成立

■ 文化學院與自由學園創設

■ 1922年｜大正11年

■ 今和次郎的《日本的民家 田園生活的住家》出版

二十世紀之初，許多人開始反思人類新的生活方式，並將注意力放在因過於理所當然而容易被忽略的日常中。在這樣的時代中，建築師今和次郎加入了「白茅會」，這是一九一七年（大正六年）由民俗學者柳田國男等人所組成的一個研究團體。今和次郎調查了各地已逐漸凋零的農村生活實態，同時也進行了對於民家的研究。正如本書副標題所透露的概念，作者在本書中，一邊意識到自更早開始發展的田園都市運動，一邊反思什麼才是原本的田園生活。

■「文化住宅 03」在大阪箕面的住宅改造博覽會、東京上野的和平紀念東京博覽會中展出

■ 蟇道夫・史代納（Rudolf Steiner）的「第一座歌德紀念館」【瑞士】

■ 1923年｜大正12年

■ 關東大地震

■ 1924年｜大正13年

■ 柳宗悅於首爾創設朝鮮民族美術館【韓國】

■ 1925年｜大正14年

■ 澀澤敬三蒐集玩具等生活用具，將其住居的陳列館命名為「Attic Museum」

■ 勒・柯比意的新精神館（巴黎世博）【法國】

■ 1926年｜大正15年／昭和元年

■《日本民藝美術館設立宗旨書》發表

這是首次使用了「民藝」一詞的公開文書。本宗旨書由柳宗悅起草、富本憲吉、河井寬次郎、濱田庄司與柳連名發表。封面照片為青山二郎所收藏的伊萬里豬口 04，題字為柳宗悅手寫，並由黑田辰秋雕刻。民藝是嘗試從名不見經傳的工匠之手製成、過去乏人問津的生活器物中，發掘出日本固有的美，並試圖確立一個新的工藝文化。在莫里斯發起設計運動的同時，生活者的視點崛起，人們開始追求新的居住空間，同時近代茶道以自由恣意的眼光欣賞器物，這些都是在二十世紀之初同時發生的事件，而民藝可說是為了這些趨勢做出的總結。

■ 宮澤賢治創設「羅須地人協會」

這一年，宮澤賢治辭去教員之職，開始自己自足的生活，同時創設「羅須地人協會」。他主張農民需要農業技術，也需要農民藝

術，並為農村生活的提升尋找方法。賢治此舉也是來自羅斯金和莫里斯的思想，為了讓重複過著勞動生活的日常也能有愉悅之處，他在關心各種藝術、技藝的同時，也將注意力放在工藝與生活的關係上。

■1927年｜昭和2年

■「上賀茂民藝協團」開始活動

草創時期的民藝運動，靠著兩股重要的力量牽引。其一是收藏、展示民藝品的美術館成立。再者則是莫里斯等人的「行會」，讓製作符合新時代的生活器物的人們能在此共同製作。後者與前者一樣得到高度重視。上賀茂民藝協團是由對民藝運動產生共鳴的二十多歲年輕工藝家們所集結而成，也是最初成立的共同工房，但該工房的活動只持續了兩年便宣告落幕。

■富本憲吉完成「千歲村之家」

在日本近代工藝中，富本憲吉是缺之不可的人物。他是第一個以美術工藝的脈絡，向日本介紹莫里斯的人（〈威廉‧莫里斯的故事〉，一九一二）。身為個人創作家的同時，他在生活上也不斷與時代動向交戰，輾轉遷居至奈良、東京和京都。遷居至東京時，他以千歲村（現為世田谷區上組師谷）為據點，這裡在當時被開發成田園都市出

售。這棟新居雖然完成於他參與民藝運動的期間，卻沒有翌年展出的「民藝館」（三國莊）一般的民家風情，反而是一棟西洋風的山中小屋。但從西村伊作擅長的親手打造建築這一點來看，這是一棟充滿了手工樂趣的房屋。

■馬丁‧海德格的《存在與時間》出版【德國】

從日常的生活與器物的分析，來討論存在的意義這個哲學而抽象性的主題。日常的現實原本應該是最生動、最真實的世界，然而現代社會卻快要看不見這種現實的存在，於是人們對這種現實社會感到擔憂與批判，這就是本書的時代背景。舉出此書並不是因為它對工藝與生活提出任何具體的建議，而是因為它鮮明地描繪出反思兩者關係的二十世紀初期的時代氛圍。

■1928年｜昭和3年

■斯圖加特住宅展【德國】
■帝國美術院展覽會增設第四項目（美術工藝）
■柳宗悅的《雜器之美》出版
■「民藝館（三國莊）」在上野公園的御大禮紀念國產振興東京博覽會中展出

民藝一詞出現後，短短兩年就變成一種對居住空間的指稱。濱松的雅士高林兵衛成為其最大擁護者。此時在展覽會中展出的木匠們，到了隔年，便開始與高林一起改建其住居。另一方面，朝日啤酒的創始人，同時也是民藝運動支持者的山本為三郎，將「民藝館」遷移至大阪三國的住居，並改名為「民藝館」。民藝運動容易被認為是將焦點放在工藝品本身上，但最重要的其實是民藝為人帶來在新生活型態的動機。這樣的想法也是民藝擁護者間共同擁有的理念。

■1929年｜昭和4年

■型而工房第一屆展示會（新宿紀伊國書店）開展
■藤井厚二的「聽竹居」竣工以及其《日本的住宅》出版
■和辻哲郎首次於京都帝國大學論述「風土」
■商工省公益指導所（現為產業技術綜合研究所東北中心）於仙台設立
■柳宗悅的《工藝之道》出版

一九三○年前後，無論在官方或在民間，工藝設計先驅們都從此時展開了行動。與日本國立的設計中心——商工省工藝指導所，一同擔起展開行動的是東京高等工藝學校的相關人士。其中，擔任該校講師的藏田周忠等人所成立的「型而工房」（一九二八年設

01
〈佐竹本三十六歌仙繪〉是繪製於十三世紀的鎌倉時代的畫卷，共繪有三十六名歌人的肖像。幕府末期社會動盪，許多名作相繼被賣出，此畫因價格過高，無人能獨力收購，當時著名的收藏家暨茶人的益田鈍翁，為防止名作流出國外，而決意將作品分割成三十七段（三十六名歌人，加上下卷開頭的住吉明神圖），分別

02
武者小路實篤為實現烏托邦的理想，創造沒有階級鬥爭的世界，而在宮崎縣兒湯郡木城村（今兒湯郡木城町）建設了新的社區。但該村由於水壩建設有大半被淹沒，故又於一九三九年在埼玉縣比企郡毛呂山町建設了新的「新村」。

03
大正時代中期以後流行的和洋折衷住宅，以一般大眾為居主對象。

04
陶瓷製的小杯子，或用來裝生魚片或醃菜的小碟子。

立），以新興的「真實的大眾生活」（型而工房成立宗旨，一九三二）為其明確對象，將實踐當代特有的「生活工藝」（出處同做為目標，因此是值得一提的事件。人們不斷致力於規格化、標準化的研究，隨著物美價廉而能量產的家具得以設計、製作並推廣開來，坐在椅子上而非坐在榻榻米上的新生活風格，也在日本展開了啟蒙運動。

1930年｜昭和5年

■北大路魯山人向雜誌《星岡》投稿〈柳宗悅的民藝論之挖苦記〉

■德國建築師路德維希·密斯·凡德羅（Ludwig Mies van der Rohe）的「圖根哈特別墅」（Tugendhat）【捷克】

1931年｜昭和6年

■雜誌《工藝》創刊

1932年｜昭和7年

■自由學園工藝研究所（現為生活工藝研究所）成立

自由學園和西村伊作所設立的文化學院，同為來自大正民主運動下的自由教育的代表性教育機關。另一方面，自由學園導入了在包浩斯進行設計教育的約翰·伊登（Johannes Itten）之思想，進行該學園獨有的美術教育，同時也不斷推動生活與工藝的結合。一九三〇年（昭和五年），設立了「自由學園消費組合」（消費經濟研究部的前身），這個機關專門提供為了將學園所學應用於實際生活中所需之物品。兩年後，又創設工藝研究所，專門負責實際製作出結合美術與應用的生活器物。二〇一四年，兩者整合成自由學園生活工藝研究所

■吉田璋也的民藝店「TAKUMI」於鳥取開店

1934年｜昭和9年

■雜誌《工藝新聞》創刊

1935年｜昭和10年

■日本民藝協會成立

■和辻哲郎的《風土─人類學的考察》出版

■班雅明（Walter Benjamin）的〈機械複製時代的藝術作品〉刊行【德國】

1936年｜昭和11年

■布魯諾·陶特（Bruno Taut）的〈劣等藝術與造假〉、〈通俗或時髦〉

無論當時或現在，民藝運動都令人同時深深抱持著混雜著認同感與疏離感的感受。早期曾有建築家堀口捨己在對「民藝館（三國莊）」表示讚賞的同一篇文章〈大禮紀念國產振興東京博覽會參觀感想二則〉（一九二八）中，表明那棟建築帶著不上時代腳步的「不快感」。陶特認為，像造假的現代主義流於追求時髦、民藝（通俗）也可能流於一味執著昔日手作的劣等藝術。所以他的觀點也和堀口一樣，不是針對民藝，也是對當時的建築和工業設計所提出的批判。當時受此觀點所啟發的未來設計師新銳們，像是劍持勇等人，爾後成了日本現代風格（Japanese modern）的引領者。

1939年｜昭和14年

■雜誌《月刊民藝》創刊

1940年｜昭和15年

■地方工藝振興協議於日本民藝館舉辦

■日本民藝館於東京駒場開館

1941年｜昭和16年

■夏洛特·貝里安（Charlotte Perriand）的

1942年｜昭和17年

■柳宗悅的《工藝文化》出版

柳宗悅配合民藝運動的進展，發起了《工藝》《月刊民藝》兩個機關雜誌，並以這兩個機關雜誌為他主要的發聲舞台，發表了一連串的工藝論。其中，他所一貫追求的是工藝獨有的美的世界。本書可說是他的「工藝美論」的顛峰之作。本書內容雖是他對工藝與生活之道的探討，但其背後卻有著他對工藝與生活背道而馳的「悲哀現狀」（創元選書版《工藝》後記，一九四一）所感到的悲痛，以及他對工藝的強烈信念──生活即工藝才是工藝該走的正道，才能在生活中實現美。而書中不但直視了大眾性機械工藝的弱點，同時也論及不斷進步的機械工藝所該有的樣貌，從此處可以看出，柳真摯面對時代而不流於空談理想的態度。

■太平洋戰爭爆發

1945年｜昭和20年

「選擇·傳統·創造」展開展（高島屋）

在日本商工省的邀請下，貝里安於前一年起赴日。她的這場展覽會成了一個契機，讓屢屢錯身而過的設計師與民藝產生交集。貝里安是在柯比意身邊累積了許多成果的設計師，商工省邀請她的理由是，為了開發對外貿易品而請她來擔任工業設計的指導，但真正引發討論的，卻是設計對當地現存工藝如何將材料與技術巧妙融合。本展覽會的展示內容，就是根據他們的調查結果所設計出的全新家具、作品，加上各地的工藝品、日本民藝館的收藏品。

她在赴日後，便與日本輸出工業連合會的柳宗理探訪各地，調查日本的現存工藝。

■ 第二次世界大戰結束

■ 1947年│昭和22年
■ 出西窯 設立 01

■ 1948年│昭和23年
■《美麗生活的手帳》創刊（現為《生活的手帳》）

從茶道器物挑選到民藝的發現，日本的工藝世界也可稱為一個發掘每個時代特有之美的眼光所形成的譜系，而現在的生活工藝也承繼著這樣的血脈。然而，這種眼光真的能挑選出生活中必要的物品嗎？《生活的手帳》以「商品測試」為名，從生活者的視點，對日本戰後復興到高度經濟成長期越來越多樣化的工業產品，進行誠實正直的比較檢討。這項嘗試可說是顯示出現代社會中以生活為主軸來選擇物品的其中一種形式。雜誌創刊於戰爭甫結束的一九四八年（昭和二十三年）。起初以《美麗生活的手帳》為雜誌名，一九五三年起省去「美麗」二字，改為目前名稱。商品測試則是始於改名後的第二年。

■ 1951年│昭和26年
■ 藝術家野口勇（Isamu Noguchi）推出以美濃和紙創作的「AKARI」系列設計

■ 1952年│昭和27年
■ Marimekko品牌成立【芬蘭】
■「生活與工藝」展（福岡岩田屋）

城市化為焦土，物資嚴重不足的戰後，有一群人再度回到羅斯金、莫里斯的思想，為活出工藝而貢獻心力。以九州為活動據點的鑄造師豐田勝秋就是其中一人。他追求近生活的工藝，而於一九四八年（昭和二十三年）設立製陶公司，試圖實現一個工藝共同體，同時也在工藝指導所的九州分所擔任分所所長，致力於培育產業工藝的中堅份子。前者因經營不利而失敗，後者因組織縮編而不得不卸任，但他的理想化作種子，在名為「生活與工藝」的展覽中開花結果。該展覽由豐田親自操刀企劃、營運及審查，爾後年年舉辦直到一九六二年（昭和三十七年）為止。成為後來的新工藝（New Craft）代表的設計師們也在展覽中輩出，例如森正洋等人。

■ 達廷頓國際工藝家會議【英國】

■ 1953年│昭和28年
■ 國際設計委員會（現為日本設計委員會）成立

■ 1954年│昭和29年
■ 劍持勇的《日本現代風格或日本趣味──出口工藝的兩條路》（《工藝新聞》）

一九五〇年初，日本將強調異國情調又粗製濫造的「日本趣味製品」（Japonica）傾銷海外，劍持勇見這樣的現狀，而開始提倡「日本現代風格」。他追求的是一種包含日本本質上傳承下來的簡約造形美，再加上健全現代感的融合體，並反覆進行研究與試作。

做。這項嘗試被吉阪隆正等現代主義者的批判為日本趣味的翻版，進而形成一場著名的論戰。然而，近代性與地域性應該不是非得二選一不可的對立面向，而是一個如何將昇華為兼容並蓄的形式之課題。劍持的目的並不在於強調日本味，而是如何創造出人性，而這一點十分富有啟發意義。

■ 重要無形文化資產保持者（人間國寶）審定制度成立

■ 1955年│昭和30年
■ 柳宗理的作品「蝴蝶凳」
■ 八木一夫的作品「薩姆薩先生的散步」

■ 1956年│昭和31年
■ 於日本民藝館舉辦民藝茶會
■ 工藝師夫妻查爾斯與蕾・伊姆斯（Charles & Ray Eames）的「休閒躺椅組」【美國】

■ 1957年│昭和32年
■「安全性優良事業所」認證（G Mark）制度成立

■ 1958年│昭和33年
■ 柳宗悅的《茶的改革》出版

■ 1960年│昭和35年
■「日本新工藝」展於松屋銀座舉辦

戰後工藝分成了以下三種屬性，一是重視藝術表現和鑑賞性的日展工藝與傳統工藝，二是以手作展現用之美的民藝，三是機械生產的工業設計。其中，進入五〇年代中期，日

01
位於島根縣出雲市斐川町出西的窯廠，在柳宗悅、巴納德・李奇、河井 次郎等大師級人物的指導下，由五名當地青年開窯，所成立的窯廠，歷史雖淺，但其作品風格現代而獨特。

本受到當代的北歐現代工藝的啟發，產生的在地工藝設計開發中，有越來越多人開始配合生活風格的變化，追求新的生活工藝。一九五六年，日本設計工藝協會暨工藝師協會（現為日本設計工藝協會）成立。「工藝運動」便以此為契機在日本各地展開。百貨公司「松屋銀座」，在店內設立新工藝專櫃，同時自一九六○年起，每年舉辦新工藝展，在其貢獻之下，工藝品也逐漸找回其生活日用品的身分。

■1961年｜昭和36年
第一屆米蘭國際家具展（Salone del Mobile di Milano）【義大利】

■1962年｜昭和37年
珍‧雅各（Jane Jacobs）的《偉大城市的誕生與衰亡》出版【美國】
岡本太郎的《被遺忘的日本 沖繩文化論》出版

■1964年｜昭和39年
克勞德‧李維史陀（Claude Lévi-Strauss）的《野生的思考》出版【法國】
瑞秋‧卡森（Rachel Carson）的《寂靜的春天》【美國】
「沒有建築師的建築」展於紐約近代美術館展出【美國】

歷史上絕大部分的住宅，都是出於專業建築師之手，但沒有任何固定的樣式可循。這場展覽的目的，就是將這個單純的事實，單純地展現在民眾眼前。展覽中讓人特別感受到的是，那些建築符合風土民情，使用了固有的形態與材料，而且是出於無名的工匠之手，可以看到，在住宅商品化的現代，房屋所逐漸失去的原貌。企劃者柏納德‧魯道

夫斯基（Bernard Rudofsky）透過本展，提出意指地方特有樣貌的「vernacular」一詞，並將其視為近代建築所該努力研究的課題。在我們對生活與工藝的關係提出質疑時，地域性、本生性、風土性早已成為待探討的問題，只不過在持續擴張的近代化過程中，這些問題又反覆地被提出。

■1967年｜昭和42年
中島勝壽（George Nakashima）加入「讚岐民具連」[01]（一九六三年成立）。
巴克敏斯特‧富勒（Buckminster Fuller）【美國】發表演講「太空船地球號的操縱方法」【美國】

■1968年｜昭和43年
雜誌《季刊銀花》創刊
《全球概覽》創刊【美國】

這是一本雜誌在充斥著環境破壞與物質文化的現代社會中反其道而行，將反主流文化幅起的時代氣圍做了最精練的濃縮。從農業、居住建築，到宗教、性、慢跑，內容項目五花八門，從生存所需之物的視點來挑選，並將真正有用的圖書、用品等物的取得手段、應用方式、整理成圖文加以介紹。雜誌副標題是「取得工具」（Access to Tools）。其涵義不只是指取得物品，更代表著透過這本雜誌，可以讓擁有相同價值觀，卻相互住在不同的社群裡的夥伴們，架起一個資訊連絡網。「活下去」的視點、利用無所不包的圖文目錄所進行的資訊分享，以及價值觀的連絡網等等，這本雜誌中所提及的風格與思想，對後來的生活文化產生了深遠的影響。

■1970年｜昭和45年
大阪世博

■1971年｜昭和46年
雜誌《an‧an》創刊
「歐洲的家具與古民具」展於高島屋展出
維克多‧巴巴納克的《為真實世界設計》出版【美國】
日本國有鐵道宣傳活動「發現日本」（Discover Japan）

■1972年｜昭和47年
聯合國人類環境會議【瑞典】
羅馬俱樂部（Club of Rome）發表分析報告《增長的極限》【美國】

■1973年｜昭和48年
谷口尚規的《冒險手帳》出版
「古道具坂田」開館

舉例來說，比起名貴的古裂[02]，這裡寧可選擇被使用過爛的破抹布。不受既有評價束縛的眼光，正符合了這個反主流文化的時代。當然，但藝廊開設至今已有四十年以上，古道具坂田的誕生雖有著時代背景下的理所當然，不禁令人感到驚訝。會這麼說是因為在其選擇標準的反主流性要素，不能立刻等於在藝實中所發現的美。物品與空間的搭配方式，特別是留白、餘韻或沉默所扮演的角色格外引人矚目，再加上後來用「素」、「只」二字來形容的此處的審美意識，反而使這裡在反主流時代過去後，二十世紀即將結束之際，一口氣滲透入年輕世代之間。

■1976年｜昭和51年
雜誌《POPEYE》創刊

■1977年｜昭和52年
柳宗理就任日本民藝館第三代館長

■1978年│昭和53年
比爾‧墨利森（Bill Mollison）與大衛‧洪葛蘭（David Holmgren）的《樸門永續農業》出版【澳洲】

■1979年│昭和54年
橫山貞子的《當藝術成為日用品　站在使用者的角度》出版

■1981年│昭和56年
「三島町生活工藝憲章」制定

高度經濟成長期所帶來的都市繁榮，卻為地方帶來開發所造成的自然破壞，以及人口外流所形成的社區瓦解的危機。在這樣的事態中，出現了以工藝為地方帶來振興的嘗試。奧會津三島町所做的努力，可說是其中的先驅，同時他們也將重點放在工藝與生活的接點上，因此值得在此一提。一九七四年（昭和四十九年）起，該町展開了「故鄉運動」，其中一項是鼓勵農家趁著冬季農閒期進行藤編手工藝製作生活用品，如今該町將焦點放在這些手工藝製作生活用品上，開始推廣「生活工藝運動」。此運動當中，鼓吹民眾將對生活有功用的物品視為「生命喜悅的展現」來製作，並透過在生活中對這些物品的使用，來達成「靠自己的雙手打造出生活空間」。

■1983年│昭和58年
「無印良品」一號店（現為「Found MUJI青山」）於東京開幕

無印良品是由西友體系下的良品計畫公司負責為其製造商品，並於一九八〇年成為西友的自有品牌。「廉價的良品」概念，是由平面設計師田中一光的提案。這是當時對過度消費社會所提出的反駁。無印良品位於青山的一號路面店，一方面排除了商業主義性的設計，一方面又沒有散發出生活的庸俗感，反而展現了對生活美學的重視，因此得到了富有時尚感的好評，同時又簡單明瞭地傳達出其理念，成為名符其實的無印良品。

■1984年│昭和59年
雜貨咖啡廳「胡桃樹」於奈良開幕

柳宗理開始在雜誌《民藝》上連載〈新的藝術〉（之後又連載〈活著的工藝〉）

豐福知德的《愉快的西洋骨董》出版

豬熊弦一郎的《畫家的玩具箱》（攝影…大倉舜二）出版

■1985年│昭和60年
舉辦「第一屆松本手工藝市集（Crafts Fair Matsumoto）」可說是一個透過生活工藝展現出價值觀的分享模式的場所。市集開始於泡沫經濟的前夕，翻開第一屆的宗旨文，就會發現這是他們對真正必要之物越來越不明確的時代，所提出的反論。此活動與同樣以英國或美國郊外的手工藝市集，與同樣以「Craft」為名的日本新工藝（New Craft）有所不同。這裡沒有組織性、權威性的金字塔式評價，純粹是一個大眾性的聚集方式。以鄉下地方的林間草地為場地，整個活動充滿了開放的氛圍，但卻令人感到活躍於其中的反主流性要素，才是這項活動的本質。

■1986年│昭和61年
舉辦第一屆「設計師的星期六」（Designers Saturday，爾後改稱Tokyo Designers Week）

三島町生活工藝館開館暨第一屆工人祭（福島縣）

李禹煥作品集《LEE UFAN》出版

■1989年│昭和64年／平成元年
柏林圍牆倒塌【德國】

■1991年│平成3年
泡沫經濟崩潰

■1992年│平成4年
「夏克式設計」（Shaker design）展於SEZON美術館展出

聯合國環境與發展會議（地球高峰會）【巴西】

■1993年│平成5年
比爾‧墨利森的《永續栽培設計》出版

■1994年│平成6年
楚格設計（Droog Design）成立【荷蘭】

02　01

01　這個團體所發起的運動是，為日常生活中的傳統民具，賦予更洗鍊的新造形。團體位於香川縣。

02　江戶時代自外國進口的高級布料，現已成為名貴的骨董布料。

■2007年｜平成19年

■松本市開始舉辦「工藝的五月」特展

■藤井咲子的《老爺爺的信封 紙的工藝》（攝影：島隆志）出版

■濱田琢司等人監修的《新的教科書 民藝》出版

■土田真紀的《傍徨的工藝 柳宗悅與近代》出版

■「21_21 DESIGN SIGHT」博物館開館

■2008年｜平成20年

■Galerie Momogusa舉辦「次文化與民芸」座談會

■「日本的民藝精神」展於布朗利河岸博物館展出【法國】

■長岡賢明的《六十個版本 以企業的原點創造長銷的品牌推廣法》出版

■五十嵐惠美＋星野若菜的《F/style的工作》出版

■2009年｜平成21年

■設計活動「DESIGNEAST 00」於大阪舉辦

對生活的關心，早在年輕世代間急速浸透開來，甚至形成半熱潮的狀態。在經過二〇〇八年的雷曼風暴之後，熱潮逐漸平息。在此同時，社會意識也開始崛起。DESIGNEAST就是象徵了這個轉捩點的設計活動。雖然是以時尚、建築、工業生產等為主題，但卻不是個展示會，而是將主要焦點放在思考「設計出設計要在什麼狀況中被從事」這個二十一世紀以後越來越顯著的問題。他們對第二年的「01」以後設定了統一的主題。「01：社會永續」、「02：邊緣與中心」、「03：與狀況的對話」、「04：對場域的愛」、「05：CAMP」，從每屆的主題來看，可發現社會與設計的關係，越來越緊密，也越來越接觸到核心的本質。

■2010年｜平成22年

■「日本手工」展在BEAMS店內展出

■「堺手工藝市集 燈火聚集」開始舉辦

■「生活工藝計畫」於金澤展出

這場展覽是讓「生活工藝」一詞的含意——指近年來生活工藝的潮流——得以確立的契機。「生活工藝」（二〇一〇）「創造力」（二〇一一）「連繫力」（二〇一二）三個展覽（展場：金澤21世紀美術館），分別從使用者、創作者、連繫者等不同角度，重新檢視當代的人與物的關係，同時自二〇一二年起，成立了一間名為「物品與人」的相關店鋪。在店鋪中介紹展出或創作生活工藝的各地藝廊與創作家的活動。生活工藝一詞是從一九三〇年代開始受到頻繁使用。當時逐漸崛起的設計與民藝，在為自身闡明中心思想、做出定義時，就是使用了生活工藝一詞。另一方面，在戰後生活極為紛亂的時代裡，可以看到許多不同的事物為眾人指出新的方向。這些事物都是很好的機會，讓我們在生活、社會產生劇烈變化時，能重新檢視從屬於生活、社會中的器物、工具的樣貌。現在面對的我們，或許也正面對著這樣的時機。

■2011年｜平成23年

■經濟產業省創設酷日本室（現為創意產業課）

■雜誌《目之眼》別冊四百期紀念特大號〈再見，民芸。你好，民藝。〉出版

■三一一東日本大地震

■2012年｜平成24年

■山崎亮的《社區設計：重新思考「社區」定義，不只設計空間，更要設計「人與人之間的連結」》出版

■小林和人的《永恆如新的日常設計》出版

■雜誌《Kinfolk》創刊【美國】

■舉辦瀨戶內生活工藝祭2012

瀨戶內生活工藝祭這個企劃活動，是以松本手工藝市集所發起的與生活器物相遇的方式為藍本，一邊將內容鎖定在「生活工藝」一詞上，一邊以一種新的形式重新反思這種相遇方式。這個活動是將熱潮熱過頭的活動加以精簡，並連結到舉辦地香川縣直島的工藝文化。活動概念書《器物的足跡：打開生活工藝地圖》是一本闡明了前述理念的指南書，同時也試圖在書中驗證，為何我們現在需要生活工藝。

■「物物 Butsu Butsu」展於丸龜市豬熊弦一郎現代美術館展出

■久野惠一監修的《民藝的教科書》出版（共六冊・二〇一四完結）

■岡田榮造、山崎泰寬、藤村龍至編的《真正的無名設計 網路時代的建築、設計與媒體》出版

■「古董器物的未來 坂田和實的四十年」展於松濤美術館展出

■深澤直人就任日本民藝館第五代館長

■2013年｜平成25年

■graf的《歡迎歡迎 設計的開始》出版

■2014年｜平成26年

■非營利法人松本工藝促進協會的《與手工藝共行》出版

所謂的生活工藝

三谷龍二

我覺得，生活工藝一詞，是為這二十年來的工藝動向所取的一個暫時的名稱。最後會不會成為一時的熱潮而消逝，我不知道，我想一切順其自然，交由時間來淘選就好。只不過，我親眼目睹了生活工藝這一路以來的巨大變化，它不只是個稱謂，還展現出了這個時代的人對生活的高度關心，並且從美術品般的工藝逐漸走向使用於生活中的工藝，從創作家、藝廊滲透至普羅大眾，因此（我完全沒有鼓吹生活工藝的意思）我希望能開闢一個場所，讓大家（包括我自己）一邊回顧這段時間，一邊思考：生活工藝究竟是什麼？又在追求什麼？我向菅野編輯提及此事，又為我們撰稿的鞍田先生、石倉先生等人了交換意見，而本書的製作就是從那時開始的。

在工藝界裡，曾有一群人身為承攬業，長期位於眾人看不到的遮蔭下。工藝也曾被稱為第二藝術，遭受到低人一等的對待。這樣的打壓對工藝造成了陰影，所以形成了一股反動的力量，那股力量雖然充滿能量，但似乎也帶有強烈的晉升慾望，和微微的不健全之感。

而我們的想法是，物品的製作不該是以這種卯足了勁的狀態，應該是以一種更平實的心情（畢竟是工藝）來製作使用得上的物品、自己生活中真正想要的物品。我想，正因如此，我們才把「生活」二字慢慢地拉近了工藝。

攝影

三谷龍二　p16, 17, 20, 21, 24, 25, 28, 29, 32, 33, 40, 41, 44, 45, 48, 49, 52, 53, 56, 57

菅野康晴　p77, 93, 100, 101, 104, 112, 129, 132

小林和人　p84, 85, 88

筒口直弘　p117

咖啡杯、掃帚有時還有蒼蠅拍，我們的日常感美學好時代

「生活工芸」の時代

作者	三谷龍二、新潮社（編）
譯者	吳旻蓁、李瓔祺
責任編輯	張素雯
封面插畫	葉懿瑩
美術設計	郭家振

發行人	何飛鵬
事業群總經理	李淑霞
副社長	林佳育
出版	城邦文化事業股份有限公司 麥浩斯出版
E-mail	cs@myhomelife.com.tw
地址	104台北市中山區民生東路二段141號6樓
電話	02-2500-7578
發行	英屬蓋曼群島商家庭傳媒股份有限公司城邦分公司
地址	104台北市中山區民生東路二段141號6樓
讀者服務專線	0800-020-299（09:30～12:00; 13:30～17:00）
讀者服務傳真	02-2517-0999
讀者服務信箱	Email: csc@cite.com.tw
劃撥帳號	1983-3516
劃撥戶名	英屬蓋曼群島商家庭傳媒股份有限公司城邦分公司
香港發行	城邦（香港）出版集團有限公司
地址	香港灣仔駱克道193號東超商業中心1樓
電話	852-2508-6231
傳真	852-2578-9337
馬新發行	城邦（馬新）出版集團Cite（M）Sdn. Bhd.
地址	41, Jalan Radin Anum, Bandar Baru Sri Petaling, 57000 Kuala Lumpur, Malaysia.
電話	603-90578822
傳真	603-90576622

總經銷	聯合發行股份有限公司
電 話	02-29178022
傳 真	02-29156275

製版印刷	漾格製版印刷
定價	新台幣399元／港幣133元

2016年2月初版一刷 · Printed In Taiwan
版權所有‧翻印必究（缺頁或破損請寄回更換）
ISBN 978-986-408-123-3（平裝）

國家圖書館出版品預行編目〔CIP〕資料

咖啡杯、掃帚有時還有蒼蠅拍,我們的日常感
美學好時代／三谷龍二, 新潮社編；吳旻蓁、
李瓔祺譯. -- 初版. -- 臺北市：麥浩斯出版：
家庭傳媒城邦分公司發行, 2016.02
　　面；21×14.8公分
ISBN 978-986-408-123-3(平裝)

1.工藝設計 2.日本美學

960　　　　　　　　　　　　　104028523

"SEIKATSU KOUGEI" NO JIDAI
Edited by RYUJI MITANI and SHINCHOSHA
©2014 SHINCHOSHA
Original Japanese edition published by SHINCHOSHA PUBLISHING CO.
Chinese(in Complicated character only) translation rights arranged with
SHINCHOSHA PUBLISHING CO. through Bardon-Chinese Media Agency, Taipei.
Traditional Chinese translation copyright © 2016 by My House Publication Inc., a division of Cité Publishing Ltd.
All rights reserved.